9 Life Lessons
Learned from Board Games

桌遊課

許榮哲、歐陽立中　著

奔赴桌遊的召喚

范千惠（國泰人壽教育訓練部協理）

很高興看到《桌遊課》這本書帶領更多讀者認識桌遊。作者採用說故事方式講述桌遊九大類型，在字裡行間以一個又一個的故事引人入勝，時而穿梭古今、縱橫世界，時而古典又現代、時而虛擬又真實，讓讀者不知不覺神遊其中，真想馬上找一套作者推薦的桌遊來玩！但這本書不只是介紹桌遊而已，裡面有許多啟發正向思考的實例，鼓舞人心又具說服力！作者也親身演繹最有影響力的人就是**說故事的人**。這是一本結合**桌遊和故事**的書。；想玩桌遊卻不知怎麼挑選、以及愛看故事的人，都一定會愛不釋卷，從中體會桌遊的人生意涵，進而挑戰人生、寫下自己的故事。

我所服務的公司透過產學合作，於二○一六年八月發表臺灣第一款企業桌遊「跑跑！賽爾斯」（Go Go Sales）。一開始的動機其實是看到教育界人士紛紛投入教學創新，極力激發新能量，掀起**遊戲式學習**浪潮。臺灣各產業也在競爭激烈環境下面臨極大衝擊，金融業的人才培育亦然。創新是必然之路，創新企業培訓的想法，也時常召喚著我。如何以年輕族群容易接受的創意方式溝通，傳遞與理解人壽保險從業人員的工作價值觀與

服務使命感，**桌遊**就是一個新嘗試方向。

透過情境式活動、各行業客戶臉譜的描述，加入保險專業、服務事件及市場變動等因素設計，利用累計每天的服務成就點數讓玩家競賽，在簡易的遊戲規則中，短時間就可讓玩家在桌上的街廓巷道間穿梭、從情境中了解壽險業務日常工作利己又利他的概念。

這款桌遊推出不到半年，讓公司內、外部人士驚豔，成功拉近與年輕族群的距離，且意外獲得許多教授青睞，用來啟發學生探索職涯，讓在校同學了解服務性質工作應該建立的從業態度，也間接對企業社會責任有所貢獻。

透過桌遊、持續創新並運用更好方法提升企業內部訓練成效，我們辦到了！正如同作者投入桌遊的契機：

你會桌遊嗎？

會，我會，我已接受召喚！

人生何其短，馬上行動，來一場華麗冒險吧。

桌遊人人會玩，巧妙各有不同

劉輝龍（龍老）（臺北市碧湖國小資優班教師）

近年來，桌遊如同燎原之火般的在臺灣各種場域點燃一把把的火炬，尤其是教育現場，學科七大領域結合桌遊的教學運用研習儼然成為教師心中首選。從學科教學、輔導、心理諮商、人際互動，甚至主題式的課程規劃，在在看到老師們在這波風潮中的創意翻轉，展現「The Big Idea」（無窮的想法）①。

坊間桌遊專書的出版雖然剛起步，但從不同角度多方切入，都是桌遊人跨領域學習的典範。閱讀《桌遊課》之際，與其說再度領略桌遊的魅力，不如說讓認真「讀」桌遊的我，感受到一股輕小說般的魔力，驅動我輕鬆自在的看完此書。**輕鬆**不是說我不認真看，而是從以往在桌遊規則字裡行間緩慢的反覆思索，突然出現神奇的力量迫使我一直讀下去，「Can't Stop」（不能停）②！

故事是老師引起學生學習桌遊興趣的引子（準備活動），而桌遊機制就像是主要的教學過程（發展活動），最後由學生統整遊戲規則進行遊玩（綜合活動）；桌遊教學就是

① 「The Big Idea」是一款說故事和投票類桌遊，2000 年出版，2011 年新版。
② 「Can't Stop」是一款擲骰和風險管理類桌遊，1980 年出版。

這樣一個有著完整程序的教學活動，引導學生達成勝利條件（學習目標）。《桌遊課》書中一段段精采的故事讓人欲罷不能，一度忘記自己是在讀桌遊的書，重新連結了我腦中桌遊的突觸，頓時許多教學點子油然而生。作者說的是故事風雅，點的是桌遊亮點，能夠協助教師快速掌握桌遊重點，方便連結課程。但若只把本書當做教學工具書，未免太大材小用；我認為有更大的野心，想要透過說故事營造現今社會看桌遊的角度、價值，以及桌遊中什麼才是值得重視的議題，我想這才是身為桌遊人的老師、家長、學生和你我所應該琢磨的「Splendor」（璀璨寶石）[3]。

許榮哲和歐陽立中兩位老師說得一口好桌遊故事，不愧是公認**最會說故事的人**，值得推薦給諸位；但容我為兩位老師取個稱號**桌遊叫賣哥**，因為哥說的不只是故事／桌遊，而是**真實人生**啊。最後，我要替廣大的讀者請命，「BGG」（全球最大桌遊網站）的桌遊機制共有五十一種，期待兩位老師將未完待續的四十二種桌遊故事說出來、寫下來，早日讓新作品「Tadaaam」（隆重登場）[4]！

<hr>

[3] 「Splendor」是一款卡牌選擇和收集成套類桌遊，2014年出版。

[4] 「Tadaaam」是一款紙筆和陣營類桌遊，2010年出版。

用桌遊協助孩子面對挑戰

謝玉蓮（高雄長庚醫院兒童青少年心智科臨床心理師）

在臨床心理治療場域中，孩子、家長是說故事的人，臨床心理師則是聽故事的人。只是，說故事的人迷惘了，故事如何有完美的結局呢？心理師的工作是從蛛絲馬跡中尋找故事的意涵，賦予故事的起承轉合。咦，這不就如同桌遊設計師與桌遊玩家的角色嗎？

兒童認知心理學家皮亞傑曾說：「玩，是孩子的工作。；玩，就能找到答案。」的確，桌遊引發玩的本能，激發了好奇心，在治療初期容易建立關係、降低防衛感；在遊戲過程中，可以觀察評估孩子的氣質、行為與情緒反應、理解規則及觀察學習速度、溝通表達方式、問題解決策略、社交技巧展現、家庭動力，在桌遊進行過程中，應用治療策略，將孩子的每一個決策賦予意義，讓孩子學習覺察每一個此時此刻的改變，都是孩子內在的自我選擇、自我創造、自我引導的過程。

舉例來說，一個因情緒控制困難來求診的孩子，以桌遊為媒介，過程中會複製面對壓力的情緒反應，當孩子發脾氣時，臨床心理師會先同理孩子（小巧好想拿到卡片喔！），澄清孩子感受（怎麼都一直拿不到卡片？真討厭的感覺）、反映孩子行為（小巧發脾氣

是因為好想拿卡片），並鼓勵再次嘗試（張大眼睛注意看，說不定卡片一翻開就會拍到卡片了，試試看！）。

治療成效不可能一夕之間產生，但一次次遊戲經驗中的引導，治療所期待的效果發生了，主要是孩子大腦神經經驗的連結改變了，一次次正向經驗的累積，讓孩子一步步發展出自我效能、自我控制感，進而連結生活經驗的困境，陪伴著孩子自我調節，對困境賦予新的生命意義，提升他們面對壓力與從挫折中復原的能力。

近幾年桌遊夯翻了天，許多治療師將桌遊引進臨床工作中，每次的演講，我都大聲疾呼：桌遊非萬能，單純陪伴孩子玩桌遊，在臨床心理治療場域中無法神奇的幫助孩子迅速跨越困難，但它所帶來的體驗是無價的菁華。然而最重要的，必須要治療師經驗豐富，若挑對了桌遊，便能培養孩子的注意力、社交技巧、同理心、早期療育發展、情緒調節……

常有治療師詢問我：有沒有參考書籍可以推薦，成為進入桌遊世界的入門書？久聞許榮哲和歐陽立中兩位老師的桌遊課，很佩服兩位老師在《桌遊課》書中將桌遊場景轉化成真實人生議題，讓初始進入桌遊的老師、家長、治療師，可以思考遊戲如何與孩子的生活困境連結。例如：在陣營類桌遊中，是敵是友？是真是假？是合作還是競爭？這些

內在議題的人際衝突、友伴關係的建立、表面和諧的維持、衝突後的和好，都讓孩子在一場場桌遊中反覆體驗真實生活。

來吧！玩，就對了！跟著兩位作者上九堂讓生命前進的**桌遊課**！

以桌遊拓展學習情境

李崇建（作家）

我認識許榮哲近二十年，他從理工領域跨足文學、電影、心理、教育，在每個領域都專精投入，他是成功的教學者，也是最積極的學習者。這本《桌遊課》更看見他各領域的整合，創造出一個繽紛的世界，將桌遊玩得如此有趣、如此有深度與多元，透過遊戲將知識的學習、思辨、人際與情緒覺察，帶至更寬闊的學習情境。

我推薦學生玩桌遊，體驗遊戲拓展知識的樂趣；推薦父母與孩子一起參與，透過桌遊展開多層次對話；我鼓勵教師了解桌遊的妙用，帶入課堂活化教學內容。

最獨特的九堂課

許永清（許奶爸）（圖板遊戲推廣協會桌遊認證講師）

兩位作者把「文學×故事×桌遊」串連起來，首度以文學、說故事的角度來介紹時下

正夯的桌上遊戲。

這是一本桌遊的工具書，介紹的經典、熱門桌遊也都是一時之選，同時以獨特的說故事方式呈現，讓讀者對桌遊有更多一層的聯想和體會。到底，這會是怎樣的「桌遊課」呢？跟著許榮哲、歐陽立中兩位老師的帶領，盡情探索吧！

遊戲是具體而微的人生

劉力君（南瓜妹）（中華民國遊戲教育協會主任講師）

許榮哲、歐陽立中兩位文學界重量級老師精選九種最具代表性的桌遊類型，在你躍進遊戲盒搭建的遼闊海洋前，跟隨經驗豐富的領航員了解遊戲背後的故事，親臨電影遼闊場景、爬梳歷史人物經歷、輕觸讓心糾結，直到結局才恍然大悟的現代寓言，我們會發現遊戲不只是遊戲，更具體而微的展現了人生的高山低谷。

《桌遊課》讓遊戲包裹的「劇情」變得立體可觸。當你聽見召喚，快聚集好友開戰，迎著風雨駛向使命不凡的道路吧。

不容錯過的博雅之書

蔡淇華（作家、臺中市惠文高中教師）

為什麼在歐洲，最注重教育與教養的德國最盛行桌遊？

如果不知道答案，那你一定要研讀**超級說書人許榮哲**和**桌遊達人歐陽立中**聯手打造的**揭開桌遊魅力的第一本書**——《桌遊課》。

你會了解為何孩子玩「新世界」，「必須將一些人偶丟入海中」時，哭了起來，因而了解了歷史，學會了同情。

你會知道「種豆」的玩家，必須擁有「創造雙贏，才是真贏」的智慧。

是故事書，是創意書，是理財書，更是生命教育書。《桌遊課》是你我不容錯過的博雅之書！

跟我出海，你是一名水手

許榮哲

讓我們從一個「召喚」的故事開始。

故事發生在港口邊，一名遊手好閒的年輕人遇到一位風霜老人。

年輕人坐在碼頭，有一搭沒一搭的哼著歌。老人上上下下打量了年輕人好幾眼，隨後走向他，一開門就見山：「跟我出海吧，我需要一名水手。」

年輕人愣住了，雖然他沒什麼正經事要幹，但出海並不是他的人生選項。

老人說，既然你一時無法決定，那就請老天爺幫你一把。隨後他從口袋裡掏出一枚硬幣：「正面就跟我出去闖一闖，反面就回家睡大頭覺。」

年輕人點點頭：「也好，就交給老天爺決定，丟吧！」

當他說完，老人衝著年輕人笑了笑，隨後把手上的硬幣朝太陽的方向丟了出去，最後落在遙遠的落日海面上。

不知是正，還是反。

年輕人滿頭霧水：「你在幹什麼？不是擲硬幣來決定嗎？」

老人搖了搖頭：「不，當你把自己的命運交給老天爺時，代表你已經做出決定了。」

年輕人還是不明白：「有嗎？什麼決定？我怎麼不知道？」

老人說：「你的決定是──不管正反都無所謂。於是，別人的決定就會變成你的決定。」

所以──跟我走吧！這是我的決定。」

我非常喜歡上面這個故事，對我而言，它是一個關於**召喚**的故事。

我不夠聰明，人生閱歷太少，當不了智慧老人，只能是個接受召喚的年輕人。

二〇一四年三月，一通從臺灣文學館打來的電話，伸出手向我召喚。

電話那頭是個在臺文館工作的陌生女孩，女孩說他們逛臺北國際書展時，發現一處人潮洶湧的攤位，本以為是暢銷作家的簽名會，擠進去一瞧，才發現大家都在玩桌遊。

他們瞬間被一拳擊潰——臺灣最大的書展，大家最感興趣的居然不是書，而是桌遊。

沮喪之餘，他們痛定思痛，決定正面迎戰，來個師夷之技以制夷，辦個「桌遊營」。

但轉念一想，這完全沒有正當性啊，搞不好會有民眾投訴：臺灣文學館辦什麼桌遊營？

腦袋一轉，他們決定辦「桌遊文學營」，**桌遊**是形容詞，**文學**才是主詞。

該怎麼開始？先從一個**會玩桌遊的作家**開始。我在臺文館開過小說課、劇本課、電影課、兒童文學課，幾乎無所不教，所以他們直覺認定我一定會桌遊。

他們答對了，但只對了一半。

當時我對桌遊的理解相當於國小程度，只玩過幾款熱門桌遊，如「妙語說書人」、「閃靈快手」等。

但當臺文館女孩問我：「許老師，你會桌遊嗎？」

我完全沒有遲疑，幾乎是反射式的回答：「會！」

正是這個沒有一丁點遲疑的回答改變了我的命運。

就像安・海瑟薇一樣。

隨後半個小時的電話交談裡，我滔滔不絕的告訴她，我對文學與桌遊之間的想像。

「太棒了！許老師，就是你了。今年暑假幫我們辦桌遊文學營吧！」

「太好了！沒問題，就是我了。」掛上電話之後，我深深吸了一口氣，然後自言自語：

「現在是三月，暑假距離現在還有一段日子，我足足有四個月的時間可以練習騎馬。」

像安・海瑟薇一樣。

當時，我在出版社工作。白天，我們找圖板協會幫我們開一系列的桌遊課；晚上，我付錢請朋友去外面上桌遊設計課，再回過頭來教我。

白天是桌遊實戰，晚上是桌遊設計，並且不時導入我的專業「故事與文學」，最後就像把金屬元素鎂丟進水裡，兩者之間起了劇烈化學反應，平靜的水面上冒出熊熊火焰。

桌遊真的跟文學融合在一起了。

七月，我們舉辦高中國文老師桌遊文學營。

《西遊記》×「印加寶藏」＝《紅樓夢》×「從前從前」＝《三國演義》×「砰！

BANG！」……

八月，我們舉辦高中生桌遊文學營。

《哈利波特》×「卡卡頌」＝《飢餓遊戲》×「妙語說書人」＝《刀劍神域》×「推倒提基」……

接連兩個營隊都獲得空前的成功，從那之後到現在，短短兩年間，我帶了超過兩百場

的桌遊活動。

二〇一四年暑假結束之前，我真的像十年前的安・海瑟薇一樣，學會騎馬了。

誰是安・海瑟薇？十年前她怎麼了？

二〇〇四年，李安正在籌拍《斷背山》，面試了一堆女演員，當時還是個小咖女星的安・海瑟薇也在其中。面試完之後，導演李安問了她一句話：「你會騎馬嗎？」

「會！我會騎馬。」安・海瑟薇說。

很平常的問與答，但安・海瑟薇卻微微發抖，因為她撒了謊——安・海瑟薇不會騎馬，但她記得父母說過的話：「如果有人問你能不能做某件事，一定要馬上回答**可以**，而且要在兩週內把那件事學起來。」

李安笑著點點頭：「嗯，好，很好，非常好。等結果出來，我們會通知你。」

回家之後，安・海瑟薇開始學騎馬。

學著、學著，有一天，馬背上的安・海瑟薇，電話突然響了起來。這一響，害她一不小心從馬背上掉了下來，跌坐在地上。

但她連一聲痛都不敢喊，因為電話那頭傳來的是李安的聲音，安・海瑟薇屏住呼吸，

隨後她聽到——恭喜你，你被錄取了。

那一年她贏得《斷背山》的角色，雖然演技不怎麼樣，負評也不少，但十多年過去了，當年劇中比她搶眼的演員一個接著一個殞落，而安・海瑟薇反倒成了最紅的明星。

上面是安・海瑟薇的故事。十年後，相似的故事發生在我身上，你剛才已經知道了。

在安・海瑟薇身上，我學到兩件事：

第一：**世界上沒有真正的難事，你可以先說「會」，然後再真的「會」。**

第二：**就算拉鍊忘了拉，也要上場，因為當你「準備好」的時候，舞臺已經收起來了。**

故事說完了，現在輪到你接受召喚了。

翻開《桌遊課》，跟我出去闖一闖？還是闖上《桌遊課》，回去睡大頭覺？如果心中浮現一丁點的遲疑，那就跟我走吧！走進桌遊的浩瀚大海，從遊手好閒的年輕人蛻變成智慧老人。

（遲疑中……）

年輕人，捲起袖子，桌遊的第一堂課就要開始了！

創新的洪荒之力

歐陽立中

讓我們從一個**創新**的故事開始。

一位就讀美國奧勒岡州里德學院的年輕人，只唸了六個月就休學了。為什麼？

有兩個原因，一來里德學院是全美數一數二學費昂貴的大學，他為了降低父母的負擔而決定休學；二來是他不想上許多列為必修、自己卻毫無興趣的課。

後來他被退學了，卻開啟一場驚奇之旅。他去修了各式各樣真正感興趣的課程。

其中有一門課是書法課，他學會「serif」與「sans serif」兩種字型，學會在不同的字母組合間變換間距，他覺得字型是一種科學無法捕捉的美感，格外迷人。

那時，他也不知道學了書法要做什麼，純粹是因為好奇心使然。

直到十年後，他設計第一部麥金塔電腦時，書法字型突然浮現在他腦中，於是他將書

法字型放進了電腦，做出第一臺擁有各種優美字型的電腦。

後來，他創辦蘋果電腦、皮克斯動畫，用創新開創無數奇蹟。

他是史提夫‧賈伯斯。

這麼有創新思維的天才，想必對於**創新**也有獨到的見解。

但是賈伯斯語出驚人，他說：「所有的創新，都是舊事物的重新組合。」他的意思是，當你接觸不同領域的事物後，突然靈光乍現，把它們結合在一起，就產生了新的創意。

桌遊與**教育**也是如此。

五年前，女友（現在的老婆）問我：「聽說桌遊很好玩，要不要去桌遊店看看啊？」

那時候自詡陽光熱血的我，心想：「桌遊不是宅男在玩的嗎？還不如出去打球。」所以總是敷衍推拖，遲遲沒去。直到有一次經過桌遊店，好奇之下，決定進去一探究竟。

哇！一踏進店裡，映入眼簾的是琳瑯滿目的桌遊。定睛一看，遊戲有不同分類，有闔家歡樂的家庭遊戲、有嗨度滿點的派對遊戲、有動腦思考的策略遊戲……

我彷彿置身桃花源之中，深深被桌遊的美術設計和配件吸引，再看著店內玩家玩桌遊開心的模樣，桌遊就這樣成為我人生的命中注定。

後來，只要跟桌遊有關的活動，我都踴躍參加，印象最深刻的是由卡牌屋和靜宜大學聯合主辦的「桌遊教學王」比賽，如何把複雜的遊戲教到玩家快速理解，而且樂在其中，需要不斷的練習。

很幸運的，在這場比賽中，承蒙評審們的賞識，我竟然得到了冠軍。

這次的參賽經驗讓我不斷思考一件事：**桌遊**有沒有可能和**教育**連結起來？桌遊富含寓教於樂的意義，若能把它帶進教學現場，學習將會成為有趣的事。

於是我開始展開賈伯斯式的創新之旅，將桌遊結合各種課程，挑戰**遊戲化教學**。

我用桌遊「**妙語說書人**」教海明威的**冰山理論**，告訴孩子們，文學如何營造若隱若顯的美感和境界。

我也用桌遊「**從前從前**」設計了一套課程「**故事的力量**」，帶著孩子們邊玩邊學習如何編個好故事，以及好故事該有哪些架構和情節元素。

我又用桌遊「**CV**」進行「**生命書寫**」，課程名稱是「**如果人生可以重來**」。讓學生在擲骰子和選牌的同時，體驗全新的人生歷程。

除了文學之外，桌遊還可以啟發**表達力**和**說服力**。

比方我用桌遊「**種豆**」帶孩子們學習一件事：人生不是只有競爭，如何說服別人跟你

合作、共創雙贏，是課本裡學不到的智慧。

另外，桌遊「阿瓦隆」則可以讓孩子們在陣營對抗的過程中，學會如何說服別人相信自己，以及透過邏輯判斷來明辨真假。

後來，我報名參加走電人公司舉辦的桌遊文學營，認識了人生中的貴人——許榮哲。

聽完榮哲老師的課程，讓我更加確定一件事——**桌遊是通往創新的獨孤九劍**。

於是我們兩人開始聯手發功，讓更多人明白桌遊的**創新力**。

我們先是舉辦桌遊應用工作坊，讓來自各行各業的朋友，都能快速掌握桌遊的樂趣與深度，進而將桌遊應用在他們的工作領域。我們也邀請臺灣知名桌遊設計師：艸艸工作室的阿強、桌遊愛樂事的家鵬，傳授桌遊設計的武林祕笈。參與的學員包含公司主管、人資專員、教師、演員、社工、上班族……每個人都從桌遊中，重新找回自己的創造力，那正是桌遊最強大的力量。

後來，我們決定向下扎根，和各大學合作，籌辦桌遊營隊。大學生是未來社會的中流砥柱，透過桌遊可以幫助他們提升創新思維。我們在臺科大辦桌遊創意營、在靜宜大學辦人文地景桌遊營，在兩天的課程中，帶著大學生體驗桌遊，激發他們的創造力，設計屬於他們人生的第一款桌遊。

當榮哲邀請我一起為遠流寫《桌遊課》時，我簡直欣喜若狂。一來，我們終於可以好好把桌遊的魅力和讀者分享；二來，每款桌遊背後有太多的精采故事以及人生啟示，值得慢慢訴說。

在我的桌遊大道上，要特別感謝一群人。首先感謝「正板橋桌遊團」，團員們總是無私的提供桌遊又熱心的教學。再來感謝「簡單輕鬆糾結中桌遊團」，他們是我最棒的桌遊咖，我們在桌遊中創造無數回憶。最後特別感謝榮哲，沒有他的慧眼識英雄，我就沒有機會完成桌遊夢。

桌遊的創新之旅持續進行中，只要你願意，翻開《桌遊課》，你就是我們的一員。跟著我們一起穿越時空、跳躍思考、擺脫框架，盡情感受桌遊帶給你的創新洪荒之力。

Contents

名家推薦｜奔赴桌遊的召喚　范千惠　003

桌遊人人會玩，巧妙各有不同　劉輝龍（龍老）

用桌遊協助孩子面對挑戰　謝玉蓮　007

以桌遊拓展學習情境　李崇建　010

最獨特的九堂課　許永清（許奶爸）　010

遊戲是具體而微的人生　劉力君（南瓜妹）　011

不容錯過的博雅之書　蔡淇華　012

跟我出海，你是一名水手　許榮哲　013

自　序｜創新的洪荒之力　歐陽立中　019

Part 1 你的創意值多少錢？——桌遊的創意與魅力　026

Part 2 桌遊江湖，九大門派　034

1. 陣營｜你很大，但我們很多　036

入門桌遊「砰！BANG！」——看清楚身邊真正的敵人

進階桌遊「阿瓦隆」——用邏輯說服全世界

2. 說故事｜從前從前，有個說書人　056

入門桌遊「從前從前」——用桌遊玩出故事力

進階桌遊「妙語說書人」「驢橋」——用桌遊玩出聯想力

3. 擲骰｜運氣也是一種實力　078

入門桌遊「一根香腸」——古早味也能玩出新花樣

4. 交易｜笨蛋，重點是需求，不是價值

進階桌遊「CV」——活出屬於自己的人生

入門桌遊「種豆」——創造雙贏才是真贏

進階桌遊「卡坦島」——協商交易、創造奇蹟

096

5. 競標｜沒有不二價，只有往上加

入門桌遊「地產達人」——一出手就要得手

進階桌遊「現代藝術」——危機就是轉機

114

6. 合作｜獅子不是一群狼的對手

入門桌遊「花火」——有效溝通是合作的鐵律

進階桌遊「瘟疫危機」——用「決策領導」和問題正面對決

132

7. 板塊拼放｜一路是走出來的，天下是打出來的

入門桌遊「卡卡頌」——羅馬不是一天造成的

進階桌遊「紐約1901」——樓起樓塌間發現人生的意義

150

8. 區域控制｜要想從此過，留下買路財

入門桌遊「八分鐘帝國」——淺嘗區域控制的沙盤推演

進階桌遊「侍」——人生如棋局，要有大局觀

168

9. 風險管理｜天有不測風雲，人最好防曬打傘

入門桌遊「印加寶藏」——不入虎穴，焉得虎子

進階桌遊「皇家港」——只要有風和海，我們就能航行

186

後　記｜桌遊教會我的事——尿尿小童的奇幻旅程

204

CREATIVE

你的創意值多少錢？

桌遊的創意與魅力

桌遊不只是桌遊，更是人性的展現、創意的表現，以及故事的呈現。
桌遊之中蘊含的豐富創意與文化內涵運用到生活與工作上，
便能激發充沛的創新精神。

價值兩萬美金的星巴克遊戲創意

星巴克曾經為了響應環保、減少紙杯用量而舉辦創意大賽，獲勝獎金高達兩萬美金，眾所矚目。

從四面八方而來的投稿如雪花般的湧入星巴克。有人建議將紙杯材質改為環保素材；也有人建議設計方便攜帶的環保杯。

但最後脫穎而出的優勝者並不是把焦點放在杯子上，而是透過**遊戲**改變顧客的行為模式。這個遊戲稱為**命運杯**，是這樣進行的：

首先，放一塊黑板在店門口。

接著，每個攜帶環保杯購買咖啡的顧客可以在黑板上打個勾。

最後，每當顧客打勾的格子剛好是十的倍數時，就可以獲得一杯免費咖啡。

這個創意的厲害之處——讓顧客在命運與機會的遊戲中響應環保。每個自備環保杯的顧客，都有十分之一的機會可以中獎，所以稱為「命運杯」。

更厲害的是，星巴克透過遊戲，達到最好的行銷效果。

桌遊是創意的來源

生活中的創意點子，可以從閱讀而來、從觀察而來。另一種有趣而有效的方式是：從玩桌遊而來。

桌上遊戲簡稱桌遊，英文稱為「tabletop game」，因為遊戲裡常有圖板，也稱為「board game」。桌遊通常在桌面上進行，不需要依賴電子設備，又稱為**不插電遊戲**。

大約從一九七八年開始，歐洲地區興起桌遊風潮，以德國最為盛行。越來越多桌遊設計師投入桌遊開發，結合不同主題、遊戲機制、精美配件……打造出成千上萬種桌遊。

在歐美的教育文化中，孩子從小跟著父母玩桌遊，因為透過**遊戲體驗式學習**，才能讓孩子在最自然快樂的狀態下，把**觀念和能力**不著痕跡的內化。

久而久之，孩子們長大後，懂得運用遊戲思維解決生活中的問題，並想出各式各樣的創意點子，成就了歐美國家源源不絕的創意靈感。

一九八七年，麥當勞推出「麥當勞地產大亨」活動，顧客購買指定餐點便可拿到遊戲貼紙，達成特定的蒐集條件就可兌換獎品。這就是成功的遊戲化行銷。

桌遊蘊含著豐富的創意與文化內涵，當這些遊戲靈感運用到生活與工作上，便能激發

充沛的創新精神。

桌遊三大核心——規則、配件、樂趣

若要以一句話來概括桌遊，最精準的說法就是：**運用規則，讓配件成為有趣的遊戲。**

這句話有三個關鍵詞，分別是**規則、配件、樂趣**，也就是桌遊的核心。

規則是指遊戲的進行方式。

比如「妙語說書人」的規則是由一位玩家擔任說書人，說出一段描述並出牌，其他玩家各自拿出一張接近這個描述的牌，最後大家來猜哪一張是說書人的牌，再根據對錯來計分。這項規則的特別之處在於強化說書人和其他玩家間的互動關係。因此，規則是設計師的智慧展現，更是每款桌遊獨一無二的關鍵。

配件指的是桌遊進行時會用到的所有物品。

桌遊設計師根據遊戲屬性，設計不同的配件。比如圖板、卡牌、骰子、小房子、木製小人、轉盤……等等。桌遊配件種類五花八門，而且不時推陳出新。

有些配件讓桌遊的情境高度擬真，而且造形可愛，像是桌遊「農家樂」中有麥子、蔬

果、豬、牛、羊的造形配件，讓玩家彷彿置身農莊。

精緻而多元的配件令玩家愛不釋手，也讓桌遊除了遊戲性之外，多了一份視覺享受。

樂趣就是人們玩桌遊時的反應。這也是桌遊最大的魅力所在。

你找來一群人圍坐桌邊，拿出桌遊，教導大家遊戲規則。接下來一小時內，你們將感受桌遊的魔幻時刻：有時放聲爆笑、有時屏氣凝神、有時溝通合作、有時互相陷害。

桌遊讓你們暫時擺脫現實生活，出走到另一個遊戲世界——這一刻在卡坦島開疆闢土、下一秒來到法國卡卡頌守護城堡。

即使遊戲有勝負，但是能和親友相聚，輕鬆快樂的玩場遊戲，就是桌遊最大的意義。

每個遊戲都有個好故事——「中央航道」與「新世界」

知名桌遊設計師布蘭達・羅米洛（Brenda Romero）曾在 TED 演講中分享一個故事：

有一天，她的七歲女兒放學回來，談到學校老師教了「中央航道」的歷史故事。

「中央航道」是十六至十九世紀之間從非洲販運黑人到美國的航線，是一段不該遺忘

的慘痛歷史。但是羅米洛的女兒卻無法理解，反而想像成大批黑人搭遊輪出遊。

於是羅米洛設計了一款名為「新世界」的桌遊，帶著女兒一起玩。遊戲內容就是將一群木製人偶穿越海洋運送到美國。隨著遊戲的進行，小女孩似乎發現了什麼。

「媽咪，我們好像辦不到。」小女孩逐漸明白整趟航程之中，食物和飲用水嚴重不足。

「為了讓船順利抵達，也許得將一些人偶丟入海中。」羅米洛給了女兒建議。

到後來，代表「爸爸」的人偶無法平安抵達終點。

玩著玩著，小女孩越來越「入戲」，最後哭了起來，因為她的爸爸就是黑人。她從遊戲中體會到家破人亡的痛苦，以及航程中有些黑奴因為資源不足而被迫投海的悲劇。

羅米洛用桌遊傳達了一個動人的故事，這個故事是關於**同理與包容**。

遊戲是假的、人偶是假的，但**歷史和情感**卻是真的。

本書最大的目的，就是幫助讀者從桌遊的茫茫大海中，找到一座燈塔。

書中精選全世界最受歡迎的九大類型桌遊，每個類型分別介紹二到三款代表產品。你會發現，桌遊不只是遊戲，背後蘊藏著豐富的故事、深刻的文化、以及人生的智慧。你

會讚嘆，桌遊不只是桌遊，更是人性的展現、創意的表現，以及故事的呈現。

本書精選的九大類型與其代表性桌遊包括：

一、陣營類桌遊：「砰！BANG！」、「阿瓦隆」

二、說故事類桌遊：「從前從前」、「妙語說書人」、「驢橋」

三、擲骰類桌遊：「一根香腸」、「CV」

四、交易類桌遊：「種豆」、「卡坦島」

五、競標類桌遊：「地產達人」、「現代藝術」

六、合作類桌遊：「花火」、「瘟疫危機」

七、板塊拼放類桌遊：「卡卡頌」、「紐約 1901」

八、區域控制類桌遊：「八分鐘帝國」、「侍」

九、風險管理類桌遊：「印加寶藏」、「皇家港」

誰說桌遊只能是遊戲呢？它讓我們看見創意的火花與人性的微光；在看似虛擬的遊戲中，飽含真實的人生體驗。讓我們一起進行這場華麗的冒險吧！

FUN

part2

桌遊江湖，九大門派

遊戲世界是現實生活的縮影，現實生活則是遊戲世界的劇本。
陣營對決、故事創作、擲骰一搏、談判交易、投資競標、
默契合作、開拓板塊、區域控制、風險管理──
九大門派，是桌遊江湖的入門錦囊，也是迷茫人生的攻略祕笈。

陣 營

Partnerships

你很大，但我們很多

「我以前沒得選擇，現在我想做一個好人。」

陣營之神：蘇秦

一提到陣營，第一個從你腦海裡蹦出來的是什麼？

三國爭霸：魏蜀吳？還是戰國七雄：韓趙齊魏楚燕秦？

簡單來說，陣營就是**因為相近的目標、信念或利益，而結合在一起的團體**。然而事情沒這麼簡單，因為目標、信念、利益之間往往是衝突的，必須靠一個智商奇高的謀士或軍師，例如三國的諸葛亮，說服對方和自己綁在同一條船上，形成陣營，啟動勢力均等的對抗。

關於諸葛亮的故事，你已經聽得夠多了，所以我們來談另一個人，舌頭功力遠勝諸葛亮的**陣營之神**——蘇秦。

對，你沒看錯，我說的是**遠勝**。

蘇秦是誰？他憑什麼當陣營之神？

他就是懸梁刺股這個成語的半個代言人，為什麼說**半個**？因為懸梁另有其人，蘇秦負責的是刺股。為了怕讀書不小心睡著，蘇秦拿了一堆錐子往自己的大腿刺（不是刺屁股喔），刺到整隻腳流滿了血。認真讀書的蘇秦，最後功成名就、衣錦還鄉，讓原本瞧不

起他的家人，前倨後恭（沒錯，蘇秦同時也是這個成語的代言人），趴在地上迎接他。

趴在地上？你可別以為這是誇飾法。蘇秦到底成就了什麼功名？這麼嚇人？

答案就是這麼嚇人，蘇秦從一個不折不扣的魯蛇，變成六國的宰相（相當於歐盟執行長之類的），任何暗地裡說過蘇秦壞話的人，恐怕都會一個不小心，腿軟，跪了下來。

當一國的宰相可以理解，但當上利益彼此衝突的六國宰相，實在難以想像。蘇秦這項前無古人、後無來者的成就，值得曾經酸過他的人再跪一次。

蘇秦到底是怎麼辦到的？原因是他提出了一個大膽的軍事外交策略**合縱**，聯合弱小的六國，對抗強大的秦國，也就是**六打一**。

表面上看起來，聯合弱小對抗強權，理所當然，誰都做得到。但其實一點也不簡單，因為六國之間彼此的經濟利益，以及歷代君主的恩怨糾葛，那是一本書也說不完的。

但蘇秦卻一個人帶著六套劇本，分別到六國去，唇槍舌劍說服六個各懷鬼胎的君主。

且舉其中兩個例子：

他這樣說服齊國：齊國啊，你用腦袋想一想好不好，秦國絕不可能跳過你的鄰居趙國、魏國，來打你這個遠在天邊的傢伙，所以你根本不用鳥秦國，但現在你居然跪下來，舔秦國的腳趾頭，這這實在是太丟臉了。

他這樣說服楚國：楚國啊，其實你根本沒得選擇了，因為其他五國已經決定聯合起來

對抗秦國了，你楚國如果不加入，柿子挑軟的吃，秦國不打你，難道去打五國聯軍嗎？

如果你不想成為箭靶，就加入我們吧，雖然已經沒有早鳥價了，但真理永遠不變⋯⋯安全

是回家唯一的路。

蘇秦憑他的三寸不爛之舌，分析這個、挑撥那個，最後各個擊破，終於贏得六國君主

的共同信任，他不只完成**合縱**這個不可能的任務，最後還加碼當上六國的宰相。

所以說蘇秦是史上口才最好的人，舌功遠勝諸葛亮，恐怕連諸葛亮本人都得按讚。

陣營之神不是白叫的，蘇秦大腿的血沒有白流。

嗯啊，說句喪氣話⋯⋯雖然六打一，但最後蘇秦還是**輸秦**了。

陣營野鬼：川島芳子

陣營對抗，為了求勝，常常不擇手段竊取對方的情報。此時，一種神祕的職業——**間**

諜——就這樣應運而生了。

相信大家對間諜都不陌生。光是英國情報員代號 007，綽號**真是棒**的詹姆士・龐德電

影，就橫跨了好幾個世代。它究竟拍了幾集？我不想告訴你，因為今天告訴你一共九集，

明天就會 +1。以它受歡迎的程度，目前還看不到盡頭。

關於間諜，我們先來問幾個問題——

男間諜好，還是女間諜好？

——當然是女間諜！

不，**兩者兼具更好**。

單面諜好，還是雙面諜好？

——當然是雙面諜。

不，**兩者兼具更好**。

間諜最後活下來，還是死去比較好？

——**當然是……生死成謎最好**。

很好，你學聰明了。問題是……有這種間諜嗎？

既女又男，**單雙混合**，**生死成謎**。還真的有，她的名字叫川島芳子。

川島芳子生於北京肅親王府，是肅親王善耆的第十四個女兒，原名愛新覺羅‧顯玗。

但父親為了復興大清，把她過繼給結拜兄弟、日本人川島浪速當養女。

七歲時，愛新覺羅‧顯玗跟著養父母到日本，從此改名川島芳子，並接受軍事、情報等訓練。十八歲的川島芳子為了方便行動，避開危險，因而理平頭，女扮男裝。

作為日本間諜，川島芳子參與了日本在中國東北成立的傀儡政權滿洲國，並當上滿洲國安國國軍總司令，但她因公開批判日本軍部的大陸政策，並釋放被日本關東軍逮捕的中國人，因此被日軍視為雙重間諜。

一九四五年，對日抗戰勝利，川島芳子被中華民國軍統局逮捕，以漢奸罪提起公訴。

川島芳子究竟是中國人，還是日本人？平時，它是個問題，但問題不大。然而，此時此刻，面臨公審的她，問題可大了──不，是大得不得了。如果她是中國人，就犯了漢奸罪，死罪一條。如果她是日本人，那就是戰犯，罪不及死。

按理，川島芳子雖然流的是中國人的血，但她在日本長大、設籍，法理上是日本人。但卻因為她的日本戶籍資料遺失，而被判定為中國人，最後以漢奸罪名槍決。

人死了，再傳奇的故事也要落幕了──不，川島芳子是傳奇中的傳奇，因為她的槍斃過程保密，再加上後來屍體無法辨認，以及「替死」的傳聞甚囂塵上，不斷有人跳出來指證川島芳子還活著。因此迄今始終無法斷定她是死是活。

川島芳子，一個人生中充滿了「但」，卻什麼都不「是」的間諜。她究竟屬於哪一個

陣營，是中國的孤魂，還是日本的野鬼？槍響之前，包括她在內，沒有人搞得清楚。

唯一可以確定的是──川島芳子是時代的悲劇。

陣營與桌遊

「為了部落！」這是曾在全球掀起狂潮的知名網路遊戲《魔獸世界》經典slogan。

由獸人領軍的「部落陣營」以及人類和精靈組成的「聯盟陣營」，在虛擬的艾澤拉斯大陸火熱開戰，讓全球玩家為之沸騰。至今，這場戰事仍未止息。

遊戲世界是真實世界的縮影，真實世界則是遊戲世界的劇本。

我們為了生存而合作，籌組團隊，小至聚落，大至國家。可惜世界從未因此而四海一家，反倒在紛紛擾擾中一再重演「分久必合、合久必分」的故事。

生存的必需使我們結為同盟、價值的對立使你們勢同水火、欺敵的策略使他們臥底潛伏，於是一場場陣營對決的精采好戲在現實生活、小說、電影甚至桌遊中，反覆播映。

陣營類桌遊，是指玩家分屬不同團隊，為了達成己方團隊的勝利目標而合作，對抗其他團隊。總而言之，同一陣營的玩家共同承擔勝負而形成合作關係，與不同陣營的玩家

形成競爭關係。

陣營遊戲有何迷人之處？

首先是**情境帶入感**，它帶領我們穿梭於未來與昔日之間，來到某一刻膠著的兩難局面，接著讓我們自己決定命運。

再來，陣營遊戲要求玩家隱藏身分，營造出揪心的**懸疑感**，明明知道「非我族類，其心必異」，卻又礙於不知彼此身分而不敢妄下判斷；或者知道彼此身分，卻又礙於規則的緊箍咒，無法大張旗鼓，只能透過旁敲側擊，等待隊友的頓悟。

最後，**信任與欺瞞**的拉扯是陣營遊戲的精采元素，它將我們在現實生活中遇到的難題直接投射於遊戲之中。

為了贏得遊戲勝利，我們不斷以欺瞞試圖博得對手的信任，卻又因不慎誤信對手而慘遭欺瞞；**謊言與真相**永遠都是兩難抉擇。

我們自認閱人無數，卻在遊戲中因著每一次受騙而驚呼連連，我們深陷在**該相信誰**的迷霧之中卻又樂此不疲。

陣營遊戲引爆我們的演技與話術，同時也讓現實生活中循規蹈矩的我們，能在遊戲中離經叛道一回。

The circle info on the right side.

人數：4~7 人
時間：40 分鐘
年齡：8 歲以上

入門桌遊

砰！BANG！

如同往常，這是一個動盪不安的西部小鎮。警長帶著副警長，盡力維持小鎮的一絲和平希望。但他們面對的是窮凶惡極的歹徒，以及狡猾難料的叛徒。三路人馬各有目的，暗自盤算。子彈上膛、馬匹待發，一場激烈的西部槍戰即將展開。

傳奇西部警長──懷特・厄普

講到陣營類桌遊，十個人有九個人一定會直覺大喊 **BANG！**

「砰！BANG！」暢銷全球，除了遊戲好玩之外，整體設計充滿濃厚的美國西部風格；在那個充滿冒險精神的大拓荒時代，**陣營**決定一切。

盛行一時的西部電影融合真實事件和虛擬情節，創造出許多響噹噹的傳奇人物，像是虎豹小霸王、傑西・詹姆斯、比利小子等。

但說起最傳奇的警長，你一定不能錯過他的故事──警長懷特・厄普。

厄普生於一八四八年，從小與兄弟們跟著父親四處遷徙，直到落腳威奇塔，因緣際會下當了警長──嚴格說起來，更像是有牌有槍的地痞混混。

後來厄普與兄弟們搬遷至道奇市，與地方勢力發生衝突，最後在牧場槍戰火併，死傷

慘重。之後厄普遷居南加州遠離是非恩怨，終老一生。

等一下，說好的**傳奇警長**故事呢？　怎麼好像就只是個**平凡地痞**？

先別急，因為「傳奇故事」是在他死後才開始。

一九二九年厄普過世，一九三二年，小說家斯圖雷克寫了一本傳記小說《懷特‧厄普：西部警長》。在懷舊的時代氛圍下，這部小說因為融合了各種西部元素，紅透半邊天，甚至拍成電影。

後來斯圖雷克被問起這部傳記小說的真實性，他才說出驚人的事實。原來，《懷特‧厄普：西部警長》全是杜撰的。

歷史中的厄普不過是凡夫俗子，但他卻以英雄警長的形象不斷的在小說、電影中雄姿英發，滿足人們對於蠻荒西部開拓史正義精神的嚮往。

「BANG!」——當你按下扳機的剎那

想想看，如果能在遊戲中重現美國大西部風吹黃沙、野馬狂奔、禿鷹盤旋的場景，而酒吧裡正喧嘩熱鬧——

緊接著走進一群面露凶光的惡徒，警長人馬聞訊而來。槍已上膛，雙方槍戰一觸即發。

但是你怎能確定身邊的夥伴，下一秒不會拿槍反過來指著你呢？

桌遊「砰！BANG！」讓你重返大西部槍戰的真實場景，有三大必玩亮點：

第一是**陣營對峙**。

在一群玩家中，有人代表警長，維護正義；有人則是凶惡歹徒，逞凶鬥狠；有人成為狡猾叛徒，遊走兩方。三方陣營為了要達到自身目標而相互火併，不計代價。

第二是**火併配備**。

你沒看錯，就是火併配備，只不過是用卡牌來決鬥。你可以用**裝備牌**戴上狙擊槍、配上望遠鏡、騎上野馬；藉由**攻擊牌**和**防禦牌**發動攻擊並來回閃避。

第三是**人物能力**。

你將扮演西部片的傳奇人物，運用獨一無二的超強能力，全力幫助自己的陣營贏得勝利。你可以是黑傑克，擁有快速補給的能力；也可以是瘋狂威利，具備強大火力能夠連續射擊。善用人物能力是贏得遊戲的關鍵。

桌遊力 UP——看清楚身邊真正的敵人

「砰！BANG！」被譽為臺灣桌遊界的四大桌遊之一。透過陣營的機制設計，讓玩家必須猜測與判斷彼此身分，多了幾分劍拔弩張的刺激感。此外，玩家間的激烈攻防，彷彿真實體驗電影中的西部槍戰。

另外，每個玩家配合角色能力取得優勢，有人擅長攻擊、有人精於閃避，讓每位玩家成為遊戲裡獨一無二的存在。警長的迷惘、副警長的焦急、歹徒的企圖、叛徒的游移，這些角色其實也不時徘徊在我們的真實人生中。不管當局者迷也好、費盡心機也罷，桌遊總能帶領我們跳脫現實、放手一搏，卻又巧妙的與現實相映成趣、引發共鳴。不管了，槍在手，跟我走！先來一場痛快的「砰！BANG！」再說。

「砰！BANG！」教會我們一件事，就是**看清楚身邊真正的敵人**，很多時候，我們對盟友視而不見，卻對敵人毫無防備。雖說「冤家宜解不宜結」是最高指導原則，但總有人可能看你不順眼，因此「害人之心不可有，防人之心不可無」，務必尋求盟友、防備敵人，因為現實人生常常比「砰！BANG！」還來得詭譎多變。

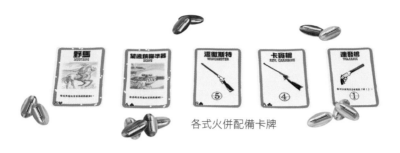

各式火併配備卡牌

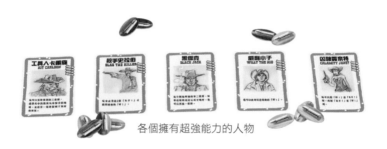

各個擁有超強能力的人物

玩家彷彿親身經歷美國大西部的刺激槍戰

一場正邪大戰即將在阿瓦隆展開。

作為亞瑟王的忠臣，你必須盡忠職守，守護大不列顛帝國的未來。

但是危機四伏，莫德雷德的爪牙已偷偷潛入，密謀著如何將亞瑟王拉下王位。唯一看透真相的是魔法師梅林，他會暗中幫助你們，只要你們眼睛夠雪亮。

究竟這場大戰的結果是**正義必勝**，還是**魔高一丈**？

王者之劍來自石頭——亞瑟王

亞瑟王的故事從古流傳至今。究竟是真有其人，還是憑空杜撰，一直都是個謎。

亞瑟王是不列顛國王尤瑟王的私生子，出生後便被託付給魔法師梅林照顧，祕密的將他撫養成人。多年後，尤瑟王過世，局勢動盪。

人們相傳有一塊石頭，插著一把**王者之劍**，若有人能拔出此劍，眾人便尊他為新的不列顛國王。

眾人爭先恐後的躍躍欲試，卻都無功而返。後來，有一位騎士奉梅林之命帶著亞瑟進城，恰巧看到比武大賽，騎士心癢難耐，要求亞瑟為他找把劍來。

亞瑟看見石頭上插把劍，欣喜若狂，順手就把劍拔了出來，拿去給騎士。

此舉震驚世人，眾人匍匐在地，恭迎亞瑟，讓他繼承王位。

「阿瓦隆」——風暴從未停歇

亞瑟王生平最大的對手就是莫德雷德，相傳他是亞瑟王的外甥。趁亞瑟王遠征外地之時占領了卡美洛，並對外宣稱亞瑟王已經戰死異地。

亞瑟王決定召集軍隊與莫德雷德一決死戰，雙方傷亡慘重。身受重傷的亞瑟王奄奄一息之際，突然出現三位神祕女子，將他帶往一艘黑色小船，隨即向遠方駛去。據說他們前往的地方就是阿瓦隆。

從此再也沒人見過亞瑟王……

桌遊「阿瓦隆」就在這樣一個偉大傳奇故事中展開。不過，結局將由你來改寫。有三大必玩亮點：

第一是**陣營立場**。

玩家分成「亞瑟王陣營」與「莫德雷德陣營」。亞瑟王陣營設法讓任務成功；而莫德

雷德陣營從中阻撓，讓任務失敗。

第二是**真知梅林**。

遊戲最有趣的就是雙方陣營的設定，亞瑟王陣營人多勢眾，但敵我不明；莫德雷德陣營人數雖少，但知悉敵我。唯一能看穿真相的是魔法師梅林，但他不能明說，必須善用各種密語暗示隊友：**敵人就在你身邊**。

第三是**指派投票**。

遊戲過程主要由**指派隊員**與**投票表決**組成。每個人輪流當隊長指派隊員出任務，接著再由眾人投票表決贊成與否。刺激之處就在於莫德雷德陣營必須設法混入任務團隊進行破壞，而亞瑟王陣營則得想盡辦法分辨敵我，避免被對方滲透，才能成功完成任務。

桌遊力 UP──用邏輯說服全世界

「阿瓦隆」長年占據桌遊暢銷排行榜前三名寶座，自然有它的獨特魅力。

它微妙的結合**陣營**與**投票**的元素，每個玩家的決定都至關重要，只有明智的判斷局勢、分辨敵我，才能讓自己的陣營邁向勝利之路。

兩方陣營的優勢與劣勢在設定上也獨具巧思。亞瑟王陣營人多勢眾，但是大多不知彼此身分，陷入猜忌與迷惘，只有藉由邏輯推理判斷才能撥雲見日；莫德雷德陣營雖然人單力薄，但是知道彼此身分，因此透過滲透、潛伏，或者上演苦肉計，設法讓對手捉摸不定因而誤判，則成為邪惡方獲勝之道。

「阿瓦隆」教我們如何用邏輯說服全世界：當你尋求別人的支持，必須藉由邏輯說服別人；當你要攻破對手的論點，也必須透過邏輯來反擊對手。善用**邏輯力**的人，就擁有說服世界的力量！

「陣營」類型 桌遊推薦

入門

砰！BANG！、誰是臥底、間諜危機、豆腐王國、動物夜怕怕、矮人礦坑

進階

阿瓦隆、魔城馬車、暗影獵人

上排為亞瑟王陣營，
代表顏色為藍色；下
排為莫德雷德陣營，
代表顏色為紅色。

代表「任務成功」與「任
務失敗」的卡牌

說 故 事

Storytelling

從前從前，有個說書人

「道理讓他們去說，我們來說故事！」

賈伯斯不賣蘋果，賣故事

一九九四年，蘋果公司創辦人賈伯斯問了一個問題：「誰是世界上最有影響力的人？」當場有人回答：南非民運領袖曼德拉。

這個回答在當年幾乎算得上是標準答案。曼德拉因為對抗南非政府的種族隔離政策，被判終身監禁。一九九○年，被關了近二十七年的曼德拉終於獲得釋放，並於三年後得到諾貝爾和平獎，一九九四年當選南非首位黑人總統。

但賈伯斯卻搖搖頭，因為他想說的不是此時當下的某個人，而是能夠跨越時間和空間的一種**觀念**。

賈伯斯說：「錯！大錯特錯，全世界最有影響力的人是**說故事的人**。說故事的人塑造整個世代看事物的角度和價值觀，決定什麼是值得重視的議題。」

當時的賈伯斯是皮克斯動畫工作室的老大，上面那段話其實是為下面這段話鋪陳：

「迪士尼獨霸了整個故事市場，我再也受不了，我要成為下一個說故事的人。」

賈伯斯說到做到，隔年皮克斯推出第一部動畫《玩具總動員》，如今已成經典，而且接連拍了三集。再加上隨後風靡無數大人小孩的《海底總動員》、《怪獸電力公司》、《天

《外奇蹟》……幾乎每個孩子成長過程中，都看過皮克斯動畫。

動畫裡的故事，深深影響了一整個世代的孩子，一如賈伯斯所言：說故事的人塑造了整個世代看事物的角度和價值觀。

偉大是變動的，就像**美麗**一樣，隨著價值觀而改變。與其盲目追求別人眼中的偉大，不如創造自己的偉大，然後反過來影響其他人。

賈伯斯用他的生命，一而再、再而三的向我們證實，全世界最有影響力的人確實就是**說故事的人**。

我們永遠記得賈伯斯在蘋果的產品發表會上侃侃而談的樣子，他不是在向我們推銷3C產品，而是用故事來行銷一種價值——像愛因斯坦、曼德拉、畢卡索……像那些瘋狂到自以為能夠改變世界，而最後真的改變了世界的人所擁有的價值。

賈伯斯不賣蘋果，他賣的是**賈伯斯**——他所賦予自己的價值。

● 故事界的萬里長城
●

如果皮克斯的動畫不能說服你，那我們就來挑一個**故事界的萬里長城**說服你。

故事界的萬里長城？是很長、很長、很長的意思嗎？

不是，長城不是譬喻，而是**本體**——這個故事叫「孟姜女哭倒長城」。

聽起來不怎麼樣，對，但最後會嚇壞你，因為這是一個關於**報仇**的故事。

故事發生在秦始皇修築長城的年代。孟姜女新婚之日，丈夫萬杞良被強拉去築長城，一去不回。孟姜女帶著禦寒衣物千里迢迢尋夫，最後得到的答案卻是丈夫死了，連屍骨都找不到。孟姜女痛哭，由於太悲傷了，這一哭竟然哭倒八百里的長城。

秦始皇大驚，想了解一下究竟是什麼神奇寶貝如此神奇。但他一看到孟姜女，立刻被她的美貌深深吸引。忘了長城的事，一心只想娶孟姜女為妻。

「美人兒，嫁給我吧，長城不重要，再蓋就有。」秦始皇說。

孟姜女一臉憤恨。但聽到秦始皇想娶她，孟姜女臉色一轉，開出三個條件：

一、找到丈夫的屍骨。

二、把丈夫國葬。

三、披麻帶孝送丈夫上山頭。

前兩個條件還勉強做得到，但第三個實在太難了，秦始皇可是一國之君啊。

但為了得到美人心，秦始皇真的像個傻B一樣，三跪九叩完成第三個條件。當秦始皇

狗兒吐舌的完成三個條件後，孟姜女立刻變回憤恨的表情，當場跳海自盡。

讀者啊，你一定越看越納悶，這個故事哪裡厲害？我們先跳過故事，追問一個問題：

誰創造了這個故事，目的為何？

在秦始皇那個獨裁的年代，人們不能批評時政，否則會有殺身之禍，因此只能透過口耳相傳的故事來傳遞心聲。孟姜女的三個條件其實就是當時所有百姓的心聲。

找到丈夫的屍骨——每個失去丈夫的妻子都希望能找到丈夫的屍骨。

把他國葬——每個死去兒子的父母，都希望兒子能被國家好好對待。

披麻帶孝——每個死去父親的子女，都希望秦始皇能代替他們披麻帶孝。

這三個條件其實就是百姓心中的願望，但現實人生不可能實現，只好寄託在故事裡。

現實生活裡，小老百姓沒有發聲的權利，但在故事裡，他們是自己的主人，所以絕不能只有真心的希望，還要有真心的**報復**才行。

所以除了上面三個認真的願望之外，被塑造成**色色的傻B**的秦始皇，正是老百姓對他最認真的懲罰。

這個懲罰已經折磨了秦始皇兩千多年。你說夠了嗎？當然不夠，報復的力量會隨著故事永遠流傳下去，三千年、五千年……

你說，故事的力量驚不驚人？

說故事與桌遊

故事，是人類**解釋世界**與**想像人生**的飛翔姿態。

盤古開天闢地，女媧煉五彩石補天。這是華夏民族對於世界的解釋。

天神宙斯手執閃電火，尋覓下一處戀情；智慧女神雅典娜以紡織與笛聲帶來文明。這是希臘民族對於世界的解釋。

時代更迭，故事以不同形式不斷流轉，卻以同樣的魅力讓我們一說再說，欲罷不能。

說故事類桌遊，是指透過想像、以敘述故事的方式來進行遊戲。由於玩家的發揮彈性大，自由度高。勝負反倒不是遊戲追求的重點，天馬行空說故事的樂趣才是遊戲核心。

小時候想異想天開，打造出想像的國度，長大後我們講求實際，卻放棄了作夢的權利。

《小王子》告訴我們：「問題不在於長大，在於你忘了自己曾經是個孩子。」說故事類桌遊就是讓我們重返童年繽紛創意的時光機。

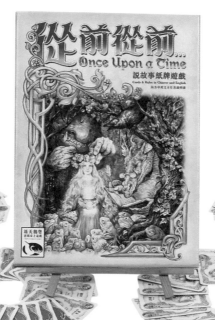

你厭倦公主與王子「從此過著幸福快樂的日子」的故事了嗎？

如果讓你決定故事的發展，你有把握讓它脫胎換骨，令人驚豔嗎？那麼，說故事的權利就交給你了，儘管讓腦中的小劇場浮出檯面吧！

從醜小鴨到童話之王——安徒生

如果現在要你跟大家說一個故事，很多人會這麼開頭：「**從前從前……**」因為我們對於故事最初的探索來自於童話。「從前從前」就是一款讓你自由創作童話故事的桌遊。

世界上最厲害的童話之王就是安徒生。讓我們來說說他的故事……

安徒生年幼喪父，母親是洗衣工。他十四歲時隻身前往哥本哈根，在劇院當學徒。在劇院的經歷，讓他發現自己真正的才華：編劇。因為編劇，讓安徒生搖身一變，成為國王身邊的當紅炸子雞。國王資助他到文法學校深造，但那卻是噩夢的開始。校長看不起安徒生的出身，更看不慣安徒生的天馬行空，時常諷刺羞辱他。直到安徒生被劇院主管接出學校，才結束這段不堪回首的「求學之路」。

安徒生二十九歲才開始創作童話。和格林兄弟靠著蒐集民間故事編寫童話的方式不同，安徒生因為有劇場編劇的歷練，所以他的童話往往生動而創新。

他寫出了無數的童話經典：〈拇指姑娘〉、〈賣火柴的女孩〉、〈國王的新衣〉、〈醜小鴨〉等。連大文豪狄更斯都是他的忠實讀者，親自邀約安徒生見面，互贈簽名作品。

你發現了嗎？其實安徒生的一生就是他筆下「醜小鴨」的寫照。

醜小鴨天生其醜無比，被所有鴨子排擠→安徒生出身卑微，飽受嘲笑。

醜小鴨到處流浪，飢寒交迫，被樵夫救起但又被樵夫妻子趕出去→安徒生在文法學校遭受校長的嘲諷和辱罵。

醜小鴨來到湖邊洞穴過冬，春天來臨了，牠望著湖中的自己，竟然搖身一變成為天鵝，展翅高飛→安徒生童話享譽全世界，成為童話之王。

「從前從前」——一開口就是一段故事

如果沒有安徒生，或許也就沒有「從前從前」這款桌遊。但換個想法，如果安徒生小

時候就玩過「從前從前」，也許他的童話創作會提前開始，命運也就不會這麼坎坷了。

桌遊「從前從前」有三大必玩亮點：

第一是**故事接龍**。

故事卡共有五種類型，分別是**角色、物品、地點、狀態、事件**。你可能同時持有王子、神燈、城堡、遙遠、墜入愛河等故事卡，必須發揮最厲害的編故事能力，把這些元素串成故事，讓手上的每張卡片順利出牌，贏得勝利。

第二是**中斷故事**。

遊戲進行方式是所有人一起編造一個故事，但彼此互相競爭。每次只能由一個人講故事並打出故事卡，其他人則設法中斷他的故事，取得說故事的主導權。方法就是：當別人講故事時不小心提到你手中的故事卡元素，你就可以打斷故事，或是透過**中斷卡**直接接手故事。

第三個是**多重結局**。

要贏得遊戲勝利，除了講完手上的故事卡之外，最重要的就是：故事最後必須能銜接到你手上的**結局卡**。每個玩家都有不同的結局要完成，如何讓故事順利的導向你想要的結局，就得各憑本事了。

桌遊力 UP——用桌遊玩出故事力

「從前從前」是一款兼具**創造力**與**表達力**的故事接龍遊戲，玩家在講故事打出手牌的競爭中，巧妙的完成一個集體創作故事。

更有趣的是，遊戲設定了「中斷」的條件，讓玩家必須仔細聆聽對方的故事，才能找出最佳時機中斷對手、接管故事。

另外，所有玩家既是說書人，同時也是故事評審。若是說書人編造的情節太離奇，或是前後矛盾，其他玩家可以提出疑問，挑戰說書人，若挑戰成功，就換你來說故事。

當然，「從前從前」是個自由度很高的桌遊，有時故事是否合理或是否應該中斷的判定不見得客觀。

但是又何妨呢？和親朋好友相聚，閒話家常之外，一起來場故事接龍的創意挑戰吧！

情節跌宕生姿也好，光怪陸離也罷。勝負早已不是重點，歡笑已然成為永恆。

五種類型的故事卡

故事接龍考驗玩家的創造力，所有故事最終必須能銜接
到左牌的結局卡上。

遊戲人數：3~6 人
遊戲時間：30 分鐘
適合年齡：6 歲以上

進階桌遊　妙語說書人

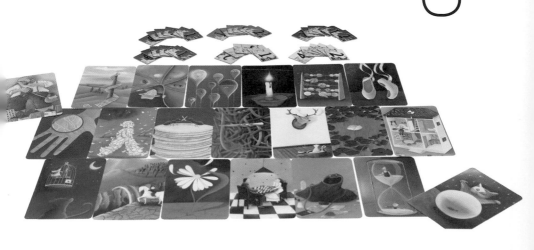

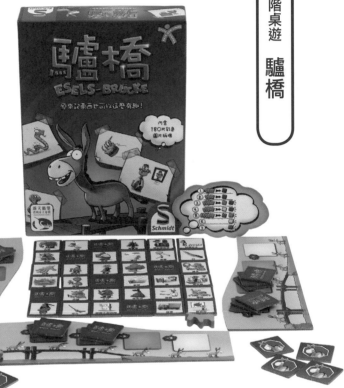

如果你想要學會說故事，那麼玩一場「從前從前」，就會具備這項能力。如果你想要說個**好故事**，一定要學會這兩款桌遊：「妙語說書人」和「驢橋」。

「妙語說書人」激發**抽象聯想的創造力**，從一張圖創造千百種想法，再轉化為獨特的故事。「驢橋」則激發**故事聯想的爆發力**，用幾片故事板塊創造讓人難忘的故事。

故事黏力學——英國微小說大賽

每個人都在說故事，但是有多少故事被記住了呢？

真正的好故事是具有**黏力**的，一旦黏上你的腦袋，想忘也忘不掉。

英國曾經舉辦一項很特別的比賽，叫作「微小說大賽」，規定所有的參賽者只能用六個英文字，寫出一段令人印象深刻的故事。

當時大多數人覺得不可能，可是當主辦單位公布得獎作品時，全世界都深受震撼：

1. 今天，我再次向媽媽介紹了自己。

2. 抱歉了，大兵，我們只賣成雙的鞋子。

3. 一跳下去，我就改變主意了。

4. 終於和她說上話，並留下一束花。

5. 出生證明、死亡證明，同一枝筆。

發現這些故事的共同特徵了嗎？

創意黏力學專家希斯兄弟長期研究「創意」與「創新」，歸納出創意讓人印象深刻的六大關鍵要素，那就是：**簡單、意外、具體、可信、情緒、故事**。而這六大要素，和這些得獎微小說不謀而合。

從「抱歉了，大兵，我們只賣成雙的鞋子。」這篇微小說來看：

全篇只有六個單字組成，符合**簡單**；藉由鞋店老闆的話，我們這才驚覺大兵只有一隻腳，符合**意外**；鞋店老闆說明只賣成雙的鞋子，符合**具體**；大兵的斷腿讓人直接聯想到戰爭，符合**可信**；鞋店老闆語帶歉意，讓讀者感受到戰爭的殘酷，符合**情緒**；最後，只有一句話卻能讓整個畫面與情節都立體了起來，符合**故事**。

說到底，好故事的祕密就在於如何**黏進讀者**心中。

「妙語說書人」——連海明威都將欲罷不能

小說家海明威曾經提出**冰山原則**的寫作理論,他說:「講故事要像冰山一樣,只講露出海面的八分之一,海面下的八分之七留給讀者想像。」

而桌遊「妙語說書人」正有異曲同工之妙,說書人必須根據圖卡說出一段描述,讓其他人猜測他的圖卡,說書人設法讓有的人猜對、有的人猜錯,正如同冰山理論,有人只看到海面上的冰山,有人卻可以看到海面下的世界。

海明威沒玩過「妙語說書人」,但「妙語說書人」卻是將冰山原則表現得淋漓盡致的經典桌遊,有三大必玩亮點:

第一是**抽象聯想**。

遊戲中有八十四張精美圖畫卡牌,每一張卡牌都有極大的想像空間,每人看同一張卡牌會有不同的解釋和想像,說出一段描述或故事,發揮抽象聯想的功力。

第二是**對錯都要**。

說書人說完故事後,每個人要打出一張符合故事的卡牌,然後洗混後,讓大家來猜哪一張才是正確的卡牌。如果全部人都答錯,代表故事說得太爛,無法得分;但是,如果

全部人都答對也無法得分。為什麼？因為那代表故事說得太直白淺顯，缺乏想像空間。

所以你必須設法讓有的人猜對，有的人猜錯，才能展現說故事功力。

第三是**誤導得分**。

投票指認說書人卡牌時，你出的卡牌若成功誤導其他玩家便能得分。透過玩家巧設陷阱，增加不少猜卡牌的難度和趣味。

「驢橋」——玩桌遊也能創作微小說？

桌遊「驢橋」的德文名稱是「Eselsbrücke」，原意是**故事記憶法**。

這個詞是由德文「esel」（驢子）和「brucke」（橋）兩個字所組成。玩家抽取故事板塊後，要立刻發揮創造力，將故事關鍵字組合成一段完整的故事，說給大家聽。

比如抽到數字三、白雪公主、塞車，立刻編成一篇微小說：「我們學校戲劇社要演一齣**白雪公主**與七矮人的故事，沒想到演出時只到了三位小矮人，因為其他小矮人遇上**塞車**，我們臨機應變改成《白雪公主與三劍客》，想不到觀眾反應出奇的好！」

透過**故事**幫我們記住情節關鍵字，而透過**記憶**幫我們留住故事中動人的吉光片羽。

桌遊「驢橋」有三大必玩亮點：

第一是**故事板塊**。

遊戲中總共有多達一百八十片的故事板塊，裡面充滿各式各樣有趣的故事元素，像是滿月、龍捲風、海盜、賽車手、幽浮⋯⋯等等。說書人從中抽取三到五片，想辦法把這些元素串起來，編成一段讓人印象深刻的好故事。

第二是**故事記憶**。

經過兩輪之後，玩家必須根據說書人發下的故事板塊來回想之前的故事，並猜出其他的故事板塊。這時，故事夠不夠**黏**就是決勝關鍵了。

第三是**抵擋扣分**。

既然叫作「驢橋」，怎能沒有驢子呢？得到驢子板塊的條件是其他玩家都能回想起你所說的故事情節。當你沒猜中其他人的故事板塊時，驢子板塊可以免於扣分。

桌遊力 UP——用桌遊玩出聯想力

「妙語說書人」透過**抽象聯想法**讓故事飽含象徵性，也讓每一張精美圖畫都能有無限

多種故事的可能。

「驢橋」透過**故事聯想法**讓故事充滿黏性，讓說故事的人激發創造情節的爆發力。

當桌遊遇上故事，永遠能擦出讓人拍案叫絕的驚奇火花。

說故事類桌遊教我們一件事，就是**如何說個好故事**。人生無處不是故事，只看我們是否用心挖掘。

當老師說個好故事，學生會更專注；當老闆說個好故事，員工會更團結；當導遊說個好故事，觀光客會更入迷。

一個好故事，會讓課堂更有趣、讓組織更凝聚、讓文化更深刻。一個好故事，會讓產品更動人、讓景點更迷人、讓生命更感人。

「說故事」類型
桌遊推薦

入門

從前從前、故事骰

進階

驢橋、妙語說書人

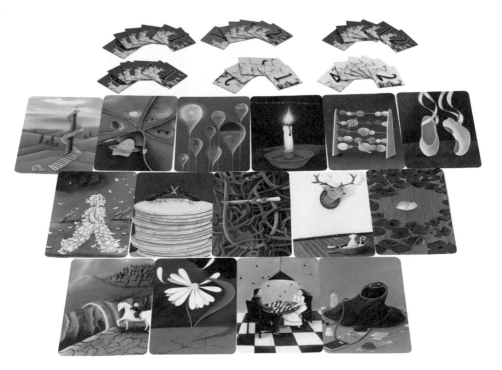

「妙語說書人」有84張精美圖畫卡牌，讓玩家發揮抽象聯想的功力。

代表六個玩家的精緻米寶（米寶說明參見 P157）

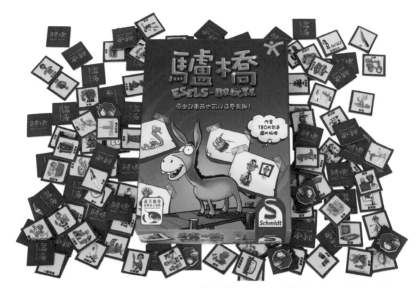

「驢橋」有 180 片故事板塊，富含各式各樣有趣的故事元素。

每張故事板塊都不一樣，藉由玩家的創造力隨機組合成新的故事。木製驢子配件用來標示遊戲進行的回合數。

每個玩家都有專屬遊戲圖板，圖板上不同顏色的色塊代表回合數，也提供玩家擺放說完的故事板塊。色塊旁的數字代表想不出故事板塊時的扣分；越到後面的回合，扣分越重，代表這個故事「黏力」不足。當玩家說的故事能順利被其他玩家想起並說出來，就能得到左上角的驢子板塊，它的功用是免於扣分。

擲 骰

Dice Rolling

運氣也是一種實力

「上帝最公平的是給每人二十四小時，和同樣機率的骰子。」

骰子的爸爸叫曹植

據說骰子是三國的曹植發明的。誰是曹植？就是那個才高八斗、相煎何太急、七步成詩的大文學家。

一代梟雄曹操共有二十五個兒子，其中他比較疼愛的是才華洋溢的老三曹植。曹操多次想跳過老大曹丕，立曹植為太子，正因此種下了兄弟相殘的因。

曹操死後，曹丕繼位，痛恨弟弟的哥哥終於找到殺人的理由。

曹丕對曹植說，老爸病危時，你居然不在他身邊，這實在是不可原諒，所以我要判你死刑。但念在兄弟一場，給你個機會，如果你能在七步之內完成一首詩，就免你一死。

讓我們想像一下，曹植每走一步，就擲下一顆心中的骰子：**六點、一點、生、死**⋯⋯

想像一下，擲下的骰子，像撒下的豆子，一個在地上滾，非生即死；一個在鍋裡滾，生死哀號。

滾著、滾著，一首以豆子為主角的詩出現了⋯「煮豆燃豆萁，豆在釜中泣，本自同根生，相煎何太急。」

一切都是因為想像。如果沒有想像，就沒有文學。如果沒有想像，骰子就是死的正方

體。正是因為想像，世界開始充滿了可能性。

但……據歷史學家考證，中國早在春秋以前就有骰子了，曹植應該只是改良者。骰子最初的用途是占卜，後來才演變成後宮嬪妃之間的遊戲，拿來賭酒、絲綢、香袋等物。

至於西方，骰子出現得更早，五千年前的美索不達米亞平原就出現了它的蹤跡。

不過，就算曹植不是骰子的生父，也是骰子的繼父。

想像一下，骰子的爸爸居然是曹植，那簡直給人一種**浪蕩的賭徒卻流著文學的血液**的想像。這樣的身世設定實在太華麗了，它讓骰子這個賭徒，充滿了翻身的可能。

世界上最著名的骰子

隨著時間不斷演化，骰子有了各種面貌，但提到世界上最著名的骰子，非愛因斯坦的骰子莫屬。

愛因斯坦有一句名言：「上帝不擲骰子。」

什麼意思？讓我們從一封充滿挑釁意味的電報談起。

因為擁有一頭蓬鬆的亂髮，不，是一顆出名的聰明腦袋，愛因斯坦常接到各種挑戰，

例如底下這個。

「您信仰上帝嗎？回郵已付。限用五十字回答。」一九二九年，愛因斯坦接到一封電報，發文者是紐約猶太教堂牧師哥爾德斯坦。

愛因斯坦當天就回覆了（這是人們喜歡挑戰他的另一個原因）：「我信仰斯賓諾莎的那個在存在事物的有秩序的和諧中顯現出來的上帝，而不信仰那個同人類的命運和行為有牽累的上帝。」

愛因斯坦的意思是，他不信仰那個高度擬人化，做了祂認可的事，就會摸摸你的頭說好棒，然後給你一點獎賞的上帝。愛因斯坦信仰的上帝是和諧的宇宙秩序和永恆的自然規律，所以他說：「上帝不擲骰子。」因為骰子充滿了隨機和不確定性。

說穿了，愛因斯坦壓根不相信世界上有所謂的上帝，骰子也只是一種譬喻。意思就是……這顆世界上最著名的骰子根本就不存在。

每一次的挑戰，都讓愛因斯坦的聲名更加遠播，同時也帶來下一次的挑戰，我個人最喜歡的挑戰是一位理髮師帶來的。

理髮師一邊在愛因斯坦頭上動刀，一邊挑釁的問：「聽說你擁有一顆金頭腦，什麼問題都難不倒你，所以我要考考你。」

看著眼前晃來晃去的剃頭刀，愛因斯坦笑了笑，沒有拒絕。

「如何改變世界？」

理髮師顯然對自己的提問很有信心，因為這個問題太大了，就連愛因斯坦也不見得能回答。

沒想到愛因斯坦秒答：「改變你自己。」

一語雙關，一句話就讓理髮師放下了自以為是的剃頭刀。

改變你自己正是**上帝不擲骰子**這句話的最佳註解。凡事靠自己，因為上帝不會幫你。

擲骰與桌遊

骰子，是人類將命運「實體遊戲化」最高明的表現方式。

命運看似操之在己，但卻處處充滿變局；如同骰子，我們可以決定它的骰面有幾面，決定它機率的高低，但卻無法決定它擲出後會落在哪一面。

當骰子凌空翻轉，或是落地滾動的剎那，牽動著每位玩家心中最深處的悸動，那是一種對於命運從此翻身的高度期待，卻又因著伴隨的風險而隱隱不安。**期待**與**失落**的拉扯

與矛盾，使得擲骰瞬間，成為桌遊過程中最迷人的片刻。眾人屏氣凝神，目光專注，諦聽骰子宣告玩家的命運。

擲骰類桌遊，是指透過投擲骰子，以骰面的結果決定行動或是獎懲。

「擲骰」有時是遊戲的主軸，有時則是枝節，端看遊戲設計師如何運用這項元素。

最常見的是六面骰，隨著遊戲的需求陸續出現四面骰、八面骰、十面骰、十二面骰、二十面骰……將不同機率的骰子帶入遊戲，營造出**運氣**的張力。

從擲骰後的執行效果來看，桌遊的不同屬性決定骰子的多樣風貌。骰子可用於決定步數，如旅行類桌遊「大富翁」；可用於比拚數字大小，如博弈類國產桌遊「一根香腸」；可用於骰點加總兌換資源，如策略類桌遊「石器時代」。

骰子在桌遊中應用之廣泛，不一而足。

桌遊設計師正以他們的智慧，不斷試著開創骰子的遊戲方式，讓骰子以令人驚豔的多種面貌呈現，卻仍保有那令人又愛又恨的期待感。

還記得童年時，每當行經廟口，總會有阿伯推著手推車在路邊賣烤香腸嗎？除了烤香腸香味四溢之外，手推車上有時會有一個碗公和幾顆骰子，有時是一座彈珠臺，吸引著客人來小試身手拚運氣，看看有沒有機會從老闆手中賺得一根香腸。

或許這樣的場景如今已很少見，留存在我們的回憶中。但是透過國產桌遊「一根香腸」，我們可以一邊懷舊，一邊擲骰，享受放手一搏的快感！

「汾條伯」──用香腸實現棒球夢

中華職棒的開球嘉賓向來是眾人津津樂道的話題，若是「女神」級嘉賓，投手丘往往瞬間變成伸展臺。

但是這一天很不一樣。球迷們依舊引頸期盼女神進場開球，這時，一輛賣香腸的手推車緩緩進場，推著車的是一位身著63號球衣的老伯。

在場所有人先是一驚，接著爆出如雷的掌聲，因為現場球迷幾乎沒有人不認識他。

中華職棒有多久，老伯的香腸推車就有多久。

大家都稱他「汾條伯」，每當球賽即將開打，在棒球場旁都會看見他推車賣香腸的身

影，這一賣，就是二十幾年。

為什麼汾條伯非要選在棒球場邊賣香腸呢？人來人往的夜市不是更好的選擇嗎？

因為，棒球曾是他的夢想。

汾條伯年輕的時候參加乙組棒球隊，就像日本高中生對甲子園的狂熱一般，汾條伯也瘋狂練習，夢想著有一天能登上職棒舞臺。

汾條伯沒能等到這個機會，但棒球是他這一生的最愛啊！

他做了一個決定，就是到棒球場邊賣烤香腸，這樣棒球就永遠不會離開他的生命了。

他一邊烤著香腸，一邊聽著場內球迷的加油聲、主播球評的播報、每一個精采的打擊或是防守美技。「這樣實現棒球夢的方式，其實也滿好的。」他心裡想著。

二〇一六年五月，也是汾條伯賣香腸的第二十七個年頭，一個邀請讓他有機會實現棒球夢，那就是──為中華職棒開球。

這一天，在破萬球迷的見證下，他走向投手丘，一切如此熟悉卻又如此陌生。

屏氣凝神，用力將球投出，「啪！」球應聲入套，全場歡聲雷動。

「為了踏進球場，這一路我走了二十七年。」汾條伯笑中帶淚的說。

下次你去球場的時候，若看見汾條伯賣香腸的身影，別忘了上前捧場，因為這個香腸

攤串起了中華職棒的興衰故事，也讓我們看見**夢想**的可貴。

「一根香腸」——吃香腸也賭手氣

汾條伯的故事令人感動，香腸攤也是許多人從小到大的回憶。

你知道嗎？桌遊也可以玩「賭香腸」，讓你回味童年。

「一根香腸」有三大必玩亮點：

第一是**比拚骰點**。

遊戲開始時每個人都有一條巨無霸香腸，然後輪流擲四顆骰子，比拚點。扣除兩顆骰點相同的骰子，加總另外兩顆骰子的點數。點數最小的玩家要付給點數最大的玩家數字差額分量的**香腸卡**。

第二是**虎豹通殺**。

骰子遊戲最好玩的元素就是**運氣**，若能擲出難得一見的奇景，那可就嗨翻天了。在桌遊「一根香腸」中，最屬害的骰點稱為**虎豹通殺**，也就是四顆骰子骰點完全一樣，可以拿走所有玩家手上一半數量的香腸卡。

第三是**作弊磁鐵**。

每回合點數最小、被拿走香腸卡的玩家則成為下一回合的莊家。莊家擁有**作弊磁鐵**，可以讓任何一個玩家的骰點無效，重骰一次，藉此扭轉戰局。

桌遊力 UP──古早味也能玩出新花樣

每當有玩家只剩兩張香腸卡時就會進入結算階段，香腸卡最多的玩家可以得到**大蒜卡**，率先得到三張大蒜卡的玩家獲勝。

「一根香腸」玩起來簡單愉快，每當骰子擲出那一剎那，心裡既期待又怕受傷害，相當刺激有趣。不妨找三五好友玩幾場「一根香腸」，再一起去看棒球，順道跟汾條伯買幾根香腸，多完美的「香腸之旅」啊！

「一根香腸」透過大家熟悉的古早味烤香腸，以及熟悉的賭香腸，創造出歡樂有趣的遊戲。桌遊的魅力除了玩樂之外，也是一種回憶的召喚，當古早味也能玩出新花樣時，就意味著童年的記憶將透過桌遊改頭換面，繼續陪伴著我們。

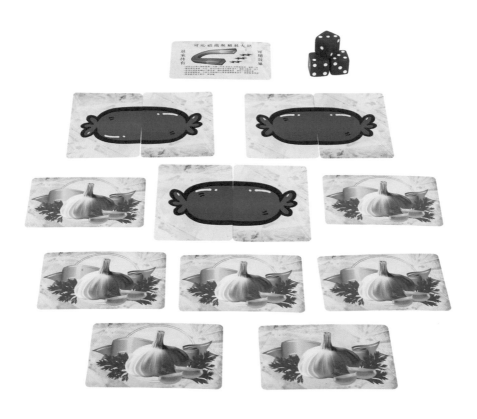

如果玩家手上的香腸卡變成超短「鑫鑫腸」，該回合結束，而手上香腸卡最多者得到大蒜卡，最先得到三張大蒜卡者獲勝。

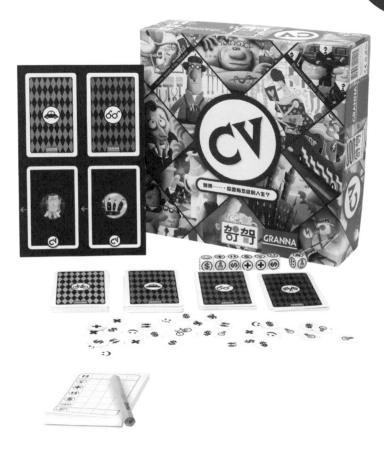

你對人生現況還滿意嗎？你的人生有沒有什麼遺憾？你對未來的生活抱持著什麼樣的想像？我們總說，人生無法倒帶重來，但這句話在桌遊中是不成立的。「CV」是

「curriculum vitae」的縮寫，意思就是**履歷**。

透過「CV」這款桌遊，你會在每一場遊戲中重新打造全新的人生履歷。也許這一刻你是職場成功人士；下一秒你可能是魔術師或國際志工，從此展開全新的人生旅程。只要擲出一把骰子，你的人生將在這場遊戲中重新改寫。

逆著走的人生——班傑明的奇幻旅程

馬克・吐溫說：「如果我們出生的時候是八十歲，然後逐漸接近十八歲，人生一定更美好。」小說家法蘭西斯就做了這樣大膽的嘗試，創作了小說《班傑明的奇幻旅程》，後來拍成電影。

班傑明出生時是個八十歲老頭，被父親當成怪胎遺棄，被好心的女看護工收留。隨著年齡的增加，班傑明竟然越變越年輕。他在五歲的時候遇到了黛西，那時班傑明是老頭，而黛西還是個小女孩。

命運注定要讓這兩個人不斷相遇與錯過，十七歲的班傑明出海壯遊，旅程途中，他不斷寄明信片給黛西，兩人之間的情意迅速滋長。

後來珍珠港事件爆發，班傑明被徵召，戰友全部罹難，只剩他一人倖存。

四十歲的班傑明再次與黛西重逢，歷經人生波折後，兩人決定攜手共度一生，班傑明溫柔的對黛西說：「我們終於追上了彼此。」

但是班傑明得面對一個殘酷的事實，就是他會越來越年輕，而黛西卻會越來越老。為了讓黛西擁有正常生活，班傑明選擇離開黛西和兩個女兒，再次踏上孤獨的旅程。

十多年後，當班傑明再次回到黛西身邊，他變成一個青少年，而黛西已是老奶奶，他們決定一同珍惜這段最後的時光。

故事的結局很美，班傑明的老年變成了嬰兒，黛西像照顧孩子般照顧他，直到班傑明在她的懷中閉上眼睛，永別人世。

「CV」──一般出你的奇幻人生

班傑明逆著走的人生太過神奇，我們還是好好順著走過一生就好。

不過，若是人生能不斷重來、體驗不同的人生該有多好！桌遊「CV」滿足了我們的

渴望，有三大必玩亮點：

第一是**骰子人生**。

「CV」最特別的是六面骰上面不是數字，而是六種不同的圖案，象徵人生的不同面

向和追求，分別是：健康、知識、人際、財富、好運、衰運。當你擲出一把骰子，就可

以用這些骰面得到你想要的人生經歷。

第二是**人生卡片**。

用骰子來換取人生卡片，完成人生成就，是遊戲最重要的主軸。遊戲過程中會經歷青

少年、成年、老年，而人生卡片類型則有工作職業、人際經歷、健康人生、物質享受、

知識追求。玩完一場遊戲，便經歷一場完整的人生。

第三是**完成人生**。

當遊戲結束後，回頭看看手上的人生卡片是最有趣的時候。每個人可以分享自己的遊

戲人生：「我年輕時讀了工商管理碩士，後來自己開公司當老闆，生了一對可愛的雙胞

胎；中年之後我決定提早退休，做自己想做的事，環遊世界，也開始寫部落格；老年時

我買下一間度假小屋，和家人共度美好時光。」

桌遊力 UP──活出屬於自己的人生

「CV」是一款充滿歡樂而且情境感十足的骰子遊戲。玩家在擲完骰子後，必須透過選擇來規畫自己的人生路線。

骰子也許是隨機的，但選擇可以有策略，因此也造就「CV」成為一款兼具運氣與策略的精采桌遊。

擲骰類桌遊教我們一件事，就是**活出屬於自己的人生**。命運就像是擲骰，看似不可捉摸，但我們可以透過選擇和努力來改變自己的人生。積極樂觀的人設法扭轉命運，但消極悲觀的人卻任由命運擺布自己。而你是否想過，如何主宰自己的人生？

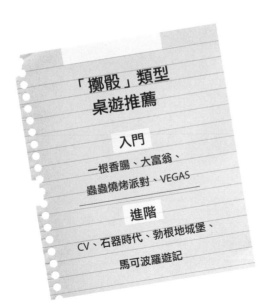

「擲骰」類型桌遊推薦

入門

一根香腸、大富翁、蟲蟲燒烤派對、VEGAS

進階

CV、石器時代、勃根地城堡、馬可波羅遊記

人生卡片代表人生的各種經歷

六面骰上的不同圖案象徵人生的不同面向

04

交 易

Trading

笨蛋，重點是需求，不是價值

「讓我們來談筆划算的交易吧！」

吃屎救經濟

交易指的是買賣雙方依照自身需求，進行交換的行為。最早是以物易物，現今則大都以貨幣來買賣物品。

所以只要兩造同意，怎麼交易都行，就算你想花五千萬買坨大便來吃，也不會有人擋著你。只不過你的交易對國家經濟有沒有貢獻，則是另外一回事。

一個國家最常使用的經濟指標是 GDP，翻成中文就是**國內生產總值**，常被拿來衡量國家的總體經濟表現好不好。所以電視新聞裡，經常看到政府官員為了經濟成長率能不能「保1（%）」、「保2（%）」而頭痛，彷彿只要超過某個數值，前途就一片光明。

但它夠科學嗎？

以下有個關於 GDP 的小故事：

兩個經濟系學生某甲和某乙走在路上看到一坨屎。甲開玩笑說，只要你吃了這坨屎，我就給你五千萬。乙一聽，嘩，物超所值，二話不說，就把屎吃了。

交易完成後，兩人的心都糾結了起來。一個覺得賠大了，一個覺得受侮辱。

沒多久，又見到地上有一坨屎。

為了扳回一城，受侮辱的乙說，只要你吃了這坨屎，我就還你五千萬。覺得賠大了的甲，深深吸了口氣，硬著頭皮吃了這坨屎。第二次交易完成了。

兩次的交易，甲乙兩人什麼都沒得到，卻各自平白無故吃了一坨屎。這件事傳到他們的老師耳裡，本以為會挨一頓罵。沒想到經濟學老教授居然大讚他們兩位，為這個國家創造了一億的GDP。

不存在的商品：龐氏騙局

上面的故事是虛構出來的，目的是嘲諷那些「為了創造GDP，而無所不用其極的各種荒謬行徑」。但以下的故事則是血淚斑斑的真實歷史。

西元一九一九年，第一次世界大戰結束後不久，美國有個來自義大利的移民查爾斯‧龐茲（Charles Ponzi），到處放假消息，宣稱購買歐洲某郵政票券，可以轉賣回美國賺大錢。換算成具體的獲利，只要投資四十五天，就可以獲得百分之五十的回報。

這個驚人的投資報酬率吸引了一些投資者，四十五天後，最初的投資者果然拿到高額報酬，吸引大批投資者跟進。

短短一年的時間，這個投資案吸引了四萬多名投資者，總金額高達一千五百萬美金，甚至有人吹捧查爾斯‧龐茲是最偉大的三個義大利人之一，與哥倫布和馬可尼齊名。

隔年八月，這個用力吹撐的氣球就破了，龐氏宣布破產。

哥倫布發現了新大陸，馬可尼發明無線電，至於龐茲則「被發明」了一個經濟學上著名的詞彙龐氏騙局。

簡單來說，龐氏騙局就是買賣一件不存在的商品，獲利模式是把後來投資者的錢付給先前的投資者。然而因為沒有實質上的獲利，很快的，資金發生不足，泡沫應聲破裂。

上面的手法有沒有覺得很熟悉？龐氏騙局其實就是我們現今所熟知的老鼠會，或多層次傳銷。至於為什麼叫**老鼠會**，不叫**獅子會**，不是因為名字已經被取走了（不好笑），而是老鼠的繁殖力驚人，上一代還在生小老鼠，下一代、下下一代也迫不及待加入生產的行列。你想想，奶奶、媽媽、女兒同時生小孩，一屋子的小孩可是會把人搞瘋的啊。

交易與桌遊

凌濛初的《拍案驚奇》有一篇故事是〈轉運漢遇巧洞庭紅，波斯胡指破鼉龍殼〉。

有一名商人叫作文若虛，做生意總是賺不了錢，但個性不錯，所以人緣很好。

有一次他跟朋友出海做生意，在太湖的洞庭山用一兩銀子買了一百斤橘子，心想既可以船上解渴，又可以分送友人。

此舉引起大家一陣嘲笑，認為橘子算不上什麼寶貨，無利可圖。後來船隻到了「吉零國」，當地人沒見過橘子，於是爭相搶購，文若虛因而賺了一筆錢。

後來船隻來到一座荒島，文若虛到島上走走晃晃，發現一個大龜殼，他覺得有趣，便把龜殼帶上船，自然又是引發眾人的一陣訕笑。

船行至福建，眾人來到波斯商人的店中，準備談買賣。想不到波斯商人只對文若虛的大龜殼情有獨鍾，以五萬兩銀子買下大龜殼。

眾人瞠目結舌、滿是疑竇。波斯商人這才解釋這龜殼本是幼龍所居，後來成龍後棄殼而去。龜殼裡面藏有好幾顆夜明珠，價值連城。

文若虛因此發了一筆意外之財。存心忠厚的他，為答謝朋友帶他出航，分了些銀錢給眾人，大家歡喜而歸。

這個故事讓我們看見商人是如何透過交易進行貨物交流、賺取利潤。

世界的資源有限，各個民族分居各處，擁有不同的資源和條件，但也各有匱乏，而**交易**就是讓彼此生活更充足豐富的方式。

交易類桌遊是指玩家交易資源、交涉物價、創造雙贏來達到彼此的需求與利益。玩家間會有充分的互動及溝通，想盡辦法試圖說服對方接受自己的報價，等於是將社會上的交易談判如實呈現在桌遊之中。

桌遊就是社會與人性的顯現，而交易類桌遊絕對是這場大戲的精采情節。若想體驗縱橫商場、開拓島嶼、市場買賣的技巧與快感，那麼交易類桌遊絕對不容錯過。

俗話說：「種瓜得瓜，種豆得豆。」但要種出奇貨可居的熱門豆種，就得靠玩家獨到的眼光和精準的交易了。

桌遊「種豆」中，玩家扮演辛勤耕種的豆農，但同時也是精明的豆商。因為田地有限，玩家必須審慎規畫想種的豆子，並且透過交易跟對手換得符合需求的豆種，才能賺取利潤。

小心，別因為吝於交易，而讓自己虧損連連，得不償失啊！

地表最強交易——一根迴紋針換來一棟房子

我們總認為**錢**是最公平的交易媒介，但是在某些時候，物品卻因為被訂了價格而缺乏彈性。如果回到以物易物的時代，給你一根迴紋針，你會用它來換什麼呢？

加拿大有一位名叫凱爾的部落客，某天靈機一動，決定挑戰**地表最強交易**。

他利用網路傳播的力量，把「迴紋針交易」打造成最酷炫的話題，全世界都在見證這筆交易，也都在幫助他完成這個瘋狂夢想。

凱爾發下豪語：「無論你住在哪裡，只要你有意交換，我都可以去找你。」

一開始，凱爾用迴紋針從溫哥華一對姊妹手上換回一枝筆；接著，在西雅圖換到一個門把；然後，換到一臺烤肉爐……

東西越換越大，他竟然換到一臺發電機。凱爾在部落格號召：「要越換越炫！」

這時，凱爾已經開始上加拿大最紅的電視節目，連 CNN 都來採訪他。

他的交易之旅並未因此停歇，驚人的是，他換到了一臺廂型車。然後是一份錄音合約、一年鳳凰城免費住宿、演出電影的機會……

你知道最後凱爾用一根迴紋針換到什麼嗎？

答案是一棟房子，約合新臺幣一百六十萬元。他還出了書，到處演講，名利雙收。

與其說別小看一根迴紋針的價值，倒不如說別小看任何一個好點子。

「種豆」——種豆得豆還不夠

凱爾的迴紋針傳奇聽起來很炫，不過那可是聚集天時地利人和的完美條件才做得到。

我們還是乖乖回家種豆吧！

光是「種豆得豆」還不夠，你還得開展三寸不爛之舌，從別人手上得到更適合的豆子。

桌遊「種豆」有三大必玩亮點：

第一是**交易時機**。

若你沒有田地種植新品種的豆子，必須強迫收割一塊田地的豆子出售，萬一還來不及累積大量豆子就出售，那就虧大了。因此必須透過交易，將不需要的豆種藉由交換或贈送讓給需要的玩家，才能確保手上的豆子正合己意。

第二是**需求判斷**。

由於每個人屬意的豆子不同，因而產生遊戲中微妙的供需效應。身為精明的豆商，必須看清每個對手的需求，設法談一筆划算的交易。像是「我看你需要紅豆，不如這樣好了，你給我一張黃豆還有一張子彈豆，我就把紅豆讓給你」。針對彼此需求做準確的判斷，才能讓豆田欣欣向榮。

第三是**豆種繽紛**。

遊戲中總共有十一種豆子，包括咖啡豆、子彈豆、噴火豆、臭豆、黑眼豆、紅豆、四季豆、可可豆……等，畫風逗趣而擬人化。每種豆子的張數和價格都不同。越多張數的豆種比較不值錢，但取得容易；越少張數的豆種價值非凡，而且稀有難得。

桌遊力 UP──創造雙贏才是真贏

「種豆」是非常適合闔家同樂的桌遊。在交易豆子的過程中，父母也可以藉此觀察孩子的價值判斷以及溝通技巧，並給予適度的指導。

有些孩子可能只顧及自己想要的，並沒有考慮到交易必須建立在雙方利益上，所以在為自己打算時，也必須學習為別人著想。

「種豆」教我們一件事，就是**創造雙贏才是真贏**。交易的本質不是自己占盡便宜，而是懂得體察對方的需求，站在對方的角度著想，設法也讓別人得到一些好處，共創雙贏。

豆子卡牌背面是收割出售後的金幣

11 種豆子卡牌，畫風逗趣

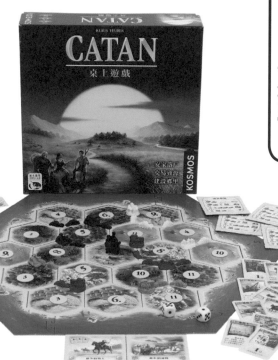

游戲背景是中世紀的大航海時代，探險家在航程中發現，一座名為「卡坦」的島嶼，決定在這裡採集資源、開闢道路、建設房屋、打造城鎮。玩家扮演來自各路人馬的拓荒者，想要打造出完美城鎮，就必須善用資源、並且與對手透過貿易合作來取得建材。

但是島上並不平靜，因為有一批強盜正虎視眈眈。

新大陸的生存法則──五月花號的拓荒之旅

桌遊世界有「卡坦島」滿足我們飄洋拓荒的想像，真實世界是否有這樣的拓荒傳奇？

一五三四年，英國國王亨利八世宣告英國國教會獨立，不再受羅馬天主教的管束，然而，卻也導致英國國教會的專制和腐敗。

與此同時，有一群人深信宗教的權威來自聖經而非教會，希望能淨化英國國教會，因此被稱之為「清教徒」，卻受到英國國教會的迫害。這群清教徒決定展開一場航海移民之旅，目標是美洲，搭乘的船隻就是五月花號。

船上共計一百零二人、兩隻狗以及一些家禽，經過了一個多月的探險，他們在北美的普利茅斯登陸定居，展開新大陸的移民拓荒傳奇。

不過，傳奇的背後都是斑斑血淚堆砌而成的。

首先是**疾病**。由於物資短缺，又遇上冬天，導致壞血病大流行，死亡慘重。

再來是**襲擊**。當地的印地安人不斷發動襲擊，造成不少損失。

直到隔年春天，只剩五十多人活了下來。好在，命運開始施展逆轉人生的魔法。

這群清教徒經過不斷的溝通交涉，終於卸下印地安人的心防。印地安人教這群新移民捕魚和種植玉米，這一年的玉米收成特別好。

到了秋天，新移民採集豐收的作物，並準備豐盛的火雞大餐，邀請印地安人一塊用餐。

這就是感恩節的由來。

你看出來了嗎？新大陸的生存守則就是：**交易互助，共創雙贏**。

「卡坦島」──島嶼拓荒傳奇由你打造

如果把你放到一座荒島，第一個念頭可能是：如何活下來。

但如果給你一群人以及一些資源，第一個念頭會變成：如何打造家園。

這就是桌遊「卡坦島」的最大魅力，讓我們在荒島上白手起家，有三大必玩亮點：

第一是**骰子收成**。

在島上生活，採集資源非常重要。遊戲中一共有五種資源，分別是麥子、磚頭、鐵礦、羊毛、木頭。而玩家採集資源的方式，就是擲兩顆骰子，而與骰子加總的數字相同的板塊，就是這回合可以收成資源的土地，鄰近該土地的玩家都可得到資源。

第二是**以物易物**。

採集不到的資源必須透過交易來取得，只要雙方達成共識，不論交易的種類、數量、比例都沒有限制。「我知道你缺磚頭，你給我兩份麥子，我就給你磚頭」，交易談判此起彼落，不論是否交易成功，熱鬧的遊戲氣氛已經達陣。

第三是**打造城鎮**。

採集並交易資源的最大目的，就是為了建設城鎮以取得更大的優勢及勝利。只要順利蓋村莊、城市，或是取得特定的**發展卡**都能得分。

桌遊力 UP——協商交易、創造奇蹟

「卡坦島」是一款經典桌遊，深受全世界玩家的喜愛，榮獲一九九五年「最佳遊戲大

賞」以及「德國玩家票選最佳遊戲」兩項大獎。其後陸續推出多種「擴充」，增加遊戲的變化性。

例如「五～六人擴充」讓遊戲人數從原本的四人增加到六人；「騎士擴充」增加了事件骰以及騎士，玩家可以透過騎士來抵禦強盜和海盜，保衛卡坦島。「海洋擴充」讓玩家可以出海探索新島嶼；「騎士擴充」增加了事件骰以及騎士，玩家可

可變化拼放的板塊、精緻的配件、擲骰拿資源的刺激、熱鬧的交易互動，讓卡坦島成為長踞桌遊排行榜的不敗經典。

交易類桌遊教我們一件事，就是**協商交易**。人是群居動物，很難單獨存活，只有透過不斷的協商交易，貢獻自己所能、換取他人物資，才能用最有效率的方式，達到最大的效益。「交易」最重要的目的就是為了讓我們彼此過得更好！

「交易」類型
桌遊推薦

入門

種豆、我是大老闆、幕後交易

進階

卡坦島、中國城

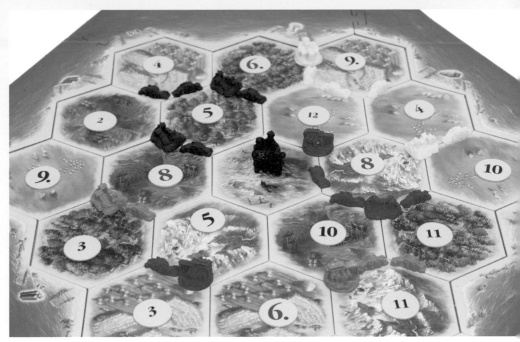

玩家在島上建設城鎮便能得分

代表不同加分項目和進程的卡牌

競　標

Auction/Bidding

沒有不二價，只有往上加

「夢幻逸品的價值由你決定！」

一美元的人性陷阱

拍賣的英文「auction」一詞源自拉丁語，意思是**增加**。拍賣過程中，你來我往，不斷往上加價，直到沒人願意再增加時，該物品便賣給出價最高者。

一提到拍賣、競標，人們腦海裡立刻跳出來的是蘇富比、佳士得，這兩家拍賣公司至今已經有兩百五十年以上的歷史。然而人類史上最早的拍賣則有十倍之久，那是距今兩千五百年的古巴比倫，當時拍賣的東西只有一樣。

相較於現今「什麼都有、什麼都賣、什麼都不奇怪」的拍賣物品，當時堪稱最實用、如今卻肯定會觸法的拍賣品是……女人。

古巴比倫城一年舉辦一次拍賣——適婚年齡女子的拍賣。人們把美麗女子送到市場，看中意的人就出價，出價最高的人就可以用這個價錢把女子帶走。

雖然拍賣是交易的一種，出價多少完全出於自由意志，沒人用槍逼著你，但它追求的可不是公平正義，骨子裡充滿了博弈精神。**博弈**的原意就是擲骰子、下棋這類有輸有贏的賽局。所以講白了，拍賣就是一種赤裸裸的競爭遊戲。

美國耶魯大學教授馬丁‧舒比克（Martin Shubik）曾針對拍賣，設計了一個著名的

經典案例：**一美元拍賣**。

一張普通的一美元鈔票進行拍賣，出價最高和次高者都必須付錢，但只有最高者可以帶走鈔票，次高者付了錢，卻什麼都拿不到。

一美元拍賣在耶魯、哈佛大學等名校進行了多次實驗，結果出人意料——一美元鈔票最後都以超過二十美元賣出，最高還曾來到六十六美元。

出價的人是笨蛋嗎？他們可都是頭腦一級棒的名校生，然而當他們一不小心落入了拍賣者設計的陷阱時，恐怕跟你我這些平凡人也沒什麼兩樣，不，可能更慘——因為自認為聰明，而勇於跳進陷阱。

• • •

拍賣史上最貴的物品

史上最貴的拍賣品是一幅畫，猜猜是哪一位畫家的作品？梵谷，還是畢卡索？

公布答案之前，我們先來比較一下這兩位畫家，因為他們倆有個驚人的對比。

梵谷二十七歲開始學畫，三十七歲自殺身亡，這輩子只賣出一幅畫，據說還是弟弟幫忙的。相反的，畢卡索十五歲開始學畫，九十一歲過世，一生賣出的畫不計其數，累積

驚人財富，遺產數十億美金。

畢卡索是繪畫天才，這一點大家都知道，但很少人知道他同時也是一個故事行銷天才——他的畫大都是自己賣的。

開畫展時，畢卡索會找來大批畫商，說畫的故事給大家聽。從每一幅畫的創作背景、創作意圖，一直到畫裡的故事。於是畫不再只是抽象的概念，而是一個又一個充滿溫度的故事。當人們對畫裡的故事感興趣，畫的價值就會開始往上攀升。嘩，這根本就是現代最夯的商業手法：**故事行銷**。

然而奇妙的是，當初不會說故事的梵谷，如今反倒用他瘋狂的悲劇人生，重新為自己的畫作說了一個又一個驚人的故事。

現在回到最初的問題：拍賣史上最貴的物品是畢卡索的畫作〈阿爾及爾的女人〈O版本〉〉，二○一五年在美國紐約佳士得拍賣會上，以一億七千九百三十六萬五千美元（約合新臺幣五十五億元）賣出。

哇哇哇，當我們驚嘆於眼前的天文數字之餘，也請拿出各位的小人之心，來度君子／小人之腹——買下這幅畫的人真的認為它有這個價值嗎？還是它的本質依然是一場一美元拍賣的博弈遊戲？

競標與桌遊

競標，是人類社會中一種特別的交易方式。

競標拍賣的文化隨時圍繞在我們生活周遭，比如夜市裡以叫賣出名的「叫賣哥」，攤位永遠擠滿圍觀的客人。

「來，看過來，今天小弟要來賣這輛玩具車，上山掘番薯，下海抓鱔魚，靠這臺車跑全臺灣。前後避震，撞到櫃子不會喊痛；巧克力胎，輪子抓地力好，可以跑沙灘、跑草地、跑墓仔埔到三重埔；有前燈，有後燈，裡面缺個廖添丁……」

競標類桌遊，是指玩家評估物品價值，再衡量手上的金錢或是資源，透過**增價**或是**下標**來得到物品，並期待物品增值的可能性。

競標讓我們為之瘋狂的關鍵，在於它跳脫傳統「賣方定價」的框架，讓買方自行決定物品的價值，而在往來喊價競逐的過程中，一種博弈心理不斷在我們心中來回掙扎。

有時我們期待用低價標到物超所值的夢幻逸品，也同時在評估這個物品的真實價值，以便設立喊價的停損點；有時我們吃了秤砣鐵了心，喊出高價，展現志在必得的決心，因為看重這項物品增值的無窮潛力。

用手中有限的資本，去估一個價值、去博一個未來。我們享受與對手往來喊價的商場

廝殺，小心翼翼試探彼此的口袋有多深，有時膨風吹牛、有時避其鋒芒。

競標過程也映照出形形色色的玩家個性，**意氣用事**的玩家往往這一秒出手闊綽、下一

刻捉襟見肘；**保守謹慎**的玩家總是小心翼翼守著手頭的資金，看著其他玩家喊價爭得面

紅耳赤，選擇作壁上觀；真正厲害的往往是**高瞻遠矚**的玩家，有時不爭，養其全鋒；有

時必爭，不計代價。

競標遊戲讓我們縱使沒有萬貫家產，卻也能享受恣意喊價的盡興；縱使不是企業家，

卻也能滿足經營規劃的夢想。

更重要的，它教會我們懂得評估成本、判斷價值。橫衝直撞漫天喊價，我們會跌；裹

足不前不敢喊價，我們會輸。

擁有洞若觀火的見識和不畏險阻的勇氣，是競標遊戲帶給我們的人生智慧。

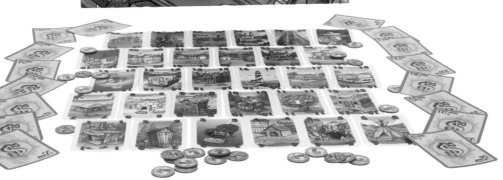

炒作房地產在我們眼裡是地產大亨的專利。但是在桌遊世界，人人都能當大亨。

你能準確評估每間房子的價值嗎？你能虛張聲勢讓競爭對手知難而退嗎？

只要短短三十分鐘，你就能一展買賣房產、經營致富的身手！

全世界最會賣房子的高手──湯姆・霍金斯

買賣房地產，絕對是人生中數一數二的大事。每一筆交易金額都非同小可，一定要三思而後行，不能輕舉妄動。

但是你相信這世界上，有人三言兩語就能輕鬆說服你買下房子嗎？

這個賣房高手叫作湯姆・霍金斯。說他是房地產拍賣高手完全不為過，因為他曾經創下一年賣出三百六十五棟房子的紀錄，平均一天賣出一棟房子。

喔！忘了說，那一年他才二十五歲。

一九六八年，湯姆・霍金斯主動向建商提案推銷十八棟蓋在鐵路旁的房子。鐵路旁的房子由於每天會有火車經過，轟隆作響的火車聲總讓住戶不堪其擾，因此房子自然乏人問津。可是湯姆・霍金斯竟然建議建商調高售價！他的策略是這樣的：

首先，製造**奇貨可居**的現象。

他不僅沒避開火車經過的時間，還特意選在火車經過前五分鐘帶客戶看房，而且一次帶三十位客戶一起看屋，製造「不下手就會被買走」的稀有感。

其次，分析**利大於弊**的價值。

當火車經過時，發出的轟隆聲引起客戶不滿。湯姆・霍金斯不疾不徐的打開客廳的彩色電視，面帶笑容的告訴客戶：「火車一天經過三次，總共一分半鐘，它的聲音和冷氣壓縮機差不多。」

他接著說：「忽略這微不足道的一分半鐘，便可以得到這棟豪華的房子，還能擁有一臺全新的彩色電視。」

最後，他掌握了**客戶需求**。

當時美國大多數家庭只有黑白電視，彩色電視非常罕見。湯姆・霍金斯以彩色電視作為誘因，滿足客戶的需求，進而讓他們忽略火車噪音這件小事。

一個月後，這十八棟房子銷售一空，湯姆・霍金斯在加州地產界聲名大噪。

湯姆・霍金斯證明了一件事：沒有賣不出去的房子，只有無法創造需求的銷售員。

「地產達人」——競價還是退場？

現實世界中，我們也許無法成為地產大亨，但在遊戲世界裡，大可盡情放手一搏，享受買賣房子的樂趣。

現實人生中，有人含著金湯匙長大，但絕大多數人都得靠自己打拚，而在遊戲世界裡，真正體現人人平等，以相同的資金來較量競價技術。

桌遊「地產達人」有三大必玩亮點：

第一是**競標策略**。

重點在於如何用最划算的價格買到價值最高的房子，每位玩家輪流喊價，若是你不願跟進，就得接收檯面上價值最低的房子。因此，什麼時候志在必得，什麼時候保留資金，在在考驗玩家的競標策略。

第二是**選牌策略**。

當「競標房屋」階段結束後，遊戲進入「房屋出售」的階段。玩家將房子賣出賺取利潤，不過，能賣多少錢，是根據場上公開的金額決定，所以看清場上金額，在最適合的時機打出**房子卡**，才有可能以小搏大，獲得高報酬。

第三是**藝術設計**。

「地產達人」屬於競標類遊戲，但在藝術設計上一點也不馬虎。三十間不同價值的房子，每一間都有獨一無二的設計。有趣的是，房子類型最低的是紙箱，循序漸進依次為洞穴、海邊小屋、中古城堡、高樓大廈，最高級的你猜是什麼？答案是**太空站**！

桌遊力 UP——一出手就要得手

「地產達人」是個節奏快速的競標遊戲，藉由簡單的價值評估來判斷喊價空間。

遊戲的兩個階段各有不同的策略巧思。在「競標房屋」階段，玩家必須評估何時砸大錢搶好房，何時收手用低價退而求其次；而在「房屋出售」階段，玩家得思考如何讓手上的房產以最划算的價格出售。

「地產達人」教我們的一件事就是**慎選出手時機**。在人生路上，每個人都在等待成功機會的到來，但當它真的出現在你眼前，你願意為它付出多少代價？當你勇於追尋夢想，實現夢想的日子也就不會太遠了。

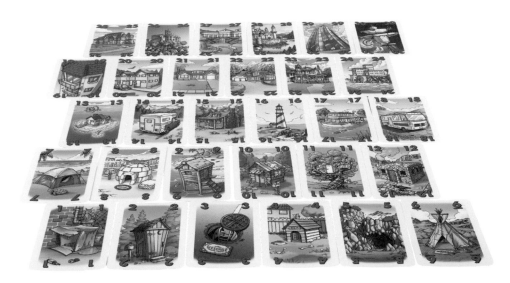

三十間不同價值的房子，每間都有獨一無二的設計。

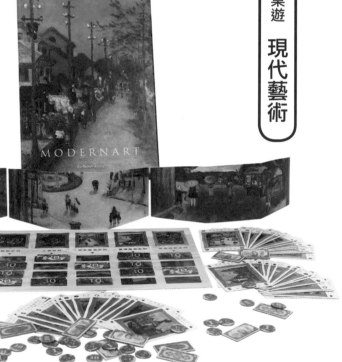

說起藝術品交易，那是價值浮動劇烈的投資。可能這一秒乏人問津，下一秒就價值連城；也可能這一秒競相追逐，下一秒又棄如敝屣。

桌遊「現代藝術」正可讓玩家體驗藝術畫作投資買賣市場實況。玩家輪流擔任拍賣官，拿出不同畫作進行競標，而畫作的價值則依據畫家在市場的名氣而漲跌。

如何以精準的眼光投資畫作，或是趁勢拋售賺取利潤，考驗玩家的判斷力。

畢卡索天價畫作的祕密

還記得拍賣史上最貴名畫嗎？就是畢卡索作品〈阿爾及爾的女人（O版本）〉。

很多人以為這幅鉅作是畢卡索才氣煥發的創新之作。事實上，這幅畫是拜兩位畫家所賜：野獸派大師馬諦斯，以及浪漫主義畫家德拉克拉瓦。

畢卡索一直對德拉克拉瓦的作品十分著迷，每個月都會去羅浮宮好幾次，就為了反覆欣賞他的畫作〈在住宅中的阿爾及爾女人〉。

這幅畫作始終縈繞在畢卡索心中，直到某個契機出現——野獸派大師馬諦斯過世。

畢卡索與馬諦斯之間的關係，就如同諸葛亮和周瑜的關係：一個是抽象派始祖，另一

個則是野獸派大師。兩人的關係既是競爭對手，卻又是惺惺相惜的好友，而向偉大對手致敬的最好方式就是：帶著他的夢想前進。

因此畢卡索說：「馬諦斯死後，將他的宮女們遺贈給我。」他指的是馬諦斯生前的「宮女」系列畫作，畫中的宮女各個神情慵懶、身姿性感。

馬諦斯離世是促成畢卡索繪製〈阿爾及爾的女人〉的重要動機，畢卡索決定以自己最擅長的抽象畫來展現馬諦斯畫中的宮女。

同時，他突然靈光乍現，想起過去心心念念的德拉克拉瓦，於是決定採用〈在住宅中的阿爾及爾女人〉的構圖設計。

之後，在一九五四至一九五五年間，畢卡索創作了十五幅〈阿爾及爾的女人〉，編號分別從A到O。

二〇一五年五月，紐約佳士得拍賣會上，〈阿爾及爾的女人（O版本）〉以五十五億臺幣成交，創下拍買史紀錄。

如今，我們都已知道這幅天價畫作的祕密就是：馬諦斯的素材、德拉克拉瓦的構圖加上畢卡索的再創造，三人共同成就了藝術史上最璀璨的一顆星。

「現代藝術」——名畫還是壁紙？

畢卡索的故事太傳奇，名畫的背後故事太勁爆，這些都是我們茶餘飯後的話題。買賣藝術品是門學問，不過在現實生活資金短缺，就先從遊戲中修練吧！桌遊「現代藝術」有三大必玩亮點：

第一是**五種競標**。

相較於「地產達人」的單一競標方式，「現代藝術」設計了五種競標方式，分別是公開競標、優先權競標、祕密競標、一口價拍賣、聯合拍賣。每種競標方式各有其喊價方式及策略，讓競標元素更為豐富耐玩。

第二是**價值漲跌**。

每個藝術家的畫作價值都會產生漲跌。有些作品這一季不起眼，但下一季成為黑馬；有些這一季呼聲高，但下一季瞬間淪為「壁紙」，乏人問津，同時考驗玩家能否嗅出藝術市場的潛力股。

第三是**多元版本**。

不同國家各有一款屬於自己文化特色的「現代藝術」，目前有法國抽象畫版本、中國

水墨畫版本、日本郵票風版本。臺灣推出的是陳澄波畫作版本。陳澄波是日治時期畫家，是臺灣美術史的代表人物。就讓我們一邊玩桌遊，一邊來場深度的藝術鑑賞之旅吧！

桌遊力 UP──危機就是轉機

「現代藝術」的精采之處在於五種截然不同的競標拍賣模式，各自隱含著不同的策略和趣味。玩家在競標畫作的同時，也擁有決定藝術市場價值的權力。

競標類桌遊如同現實人生，當我們面對各種選擇時，必須評估自己擁有的籌碼，還得跟競爭者來回較勁。也許你得到想要的，卻導致山窮水盡；也許你沒得到最想要的，但塞翁失馬，焉知非福。命運的安排或許是危機，卻也是轉機。

「競標」類型
桌遊推薦

入門

地產達人、袋中菲力貓、上流社會

進階

現代藝術、電力公司、大五月花號、
電影夢工廠、阿姆斯特丹商人

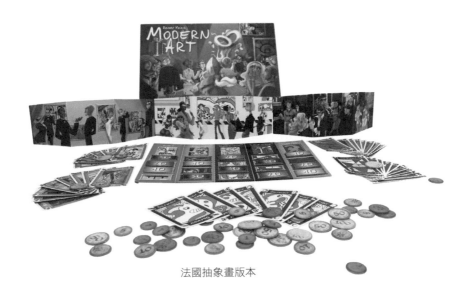

法國抽象畫版本

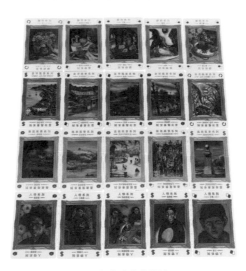

臺灣陳澄波畫作版本

合　作

Co-operative Play

獅子不是一群狼的對手

「面對更強大的對手，合作是我們的唯一解。」

不合作會死的野雁

一談到合作，人們腦海裡蹦出來的第一個畫面極可能是一群呈V字飛行的野雁。合作的野雁比單飛的野雁，平均飛行距離多了百分之七十一。這個數據實在太驚人了，因此「雁行理論」常拿來作為**團隊合作**的最佳範例。

但，為什麼野雁要合作，麻雀卻不用合作？

用一個簡單的「故事公式」，一共四個步驟來解釋，你就懂了。

故事公式：**目標→阻礙→努力→結果**

麻雀因為沒有目標，也沒有阻礙，所以根本不需要努力，但野雁就完全不一樣了。

首先是野雁的目標太高了。野雁是候鳥，每年都必須南飛過冬（理由不純粹是氣候，飛行距離高達上萬英里，常常一天就得飛個幾百英里。

更重要的是食物），

其次是阻礙太大了。牠們是世界上能飛得起來的鳥類裡面最重的。

想像一下，一隻胖天鵝從臺北飛到高雄，一年往返一百次，那是多麼艱難的任務啊！

正因為目標比天高、阻礙比地大，天高地大，不合作肯定會死人──不，是死鳥。

所以野雁一定要非常、非常、非常努力，但光是努力還不夠，必須要**有技巧的努力**才

行。野雁拍動翅膀時，會產生氣流、造成浮力，因此跟在後頭飛行的野雁，會省下很多力氣。但總得有一隻飛在最前頭吧！沒關係，當領頭的野雁累了，會自動退到側翼，由後面的野雁遞補上來，有效調節體力。

正是上面一連串的**因**，導致最後的**果**：有效的合作讓笨重的野雁足足多飛了百分之七十一的距離，這才能成功飛抵溫暖的南方過冬，保住性命。

吞掉大英百科的維基百科

網路時代的來臨，改變了很多事，包括**合作**這件事。

有很長一段時間，底下這段話是成立的：

西元一七六八至一七七一年，《大英百科全書》在英國愛丁堡問世，是當今世上最知名、最具權威的百科全書。其條目是由大約一百名全職編輯，以及超過四千名包括諾貝爾獎得主在內的專家編寫而成……

然而諷刺的是，上面這段話是在它的對手維基百科上查到的。

一百名全職編輯加上四千名專家，從現實的角度來看，這是個驚人的數據，但在網路時代，它只是一個渺小的數字。

為什麼？因為它的對手維基百科是由網路上的志願者共同合作編寫而成，任何人都可以撰寫、修改裡面的文章。

社群合作的編輯模式下，維基百科的內容不只免費、搜尋容易，而且更新迅速，完全符合現代人的需求，逼得紙本的《大英百科全書》在二○一二年宣布停止印製。

社群合作是維基百科的最大優勢，但不專業的編輯容易造成高錯誤率，這是可以想像的。然而根據一篇刊登在《自然》期刊的研究，抽樣調查結果，《大英百科全書》一百二十三個錯誤，維基百科一百六十二個錯誤，其實相去不遠。

或許再過不久，一提到合作，人們腦子裡蹦出來的不再是 V 字飛行的野雁，而是散布世界各地 WiFi 連線的電腦。但我真心希望，那一天不要太快到來——我還是喜歡認真飛翔的野雁多一些。

合作與桌遊

還記得電影《復仇者聯盟》嗎?當齊塔瑞大軍大肆進攻紐約市時,即使英雄們各個身懷絕技,也皆能獨當一面,但源源不絕的敵人以及慌亂奔逃的市民,還是讓英雄們一度手足無措。

所幸美國隊長跳了出來,高喊:「我們需要團隊合作!」隨即指揮若定。鋼鐵人和鷹眼負責制高應敵、雷神索爾負責五雷轟頂、美國隊長和黑寡婦執行地面掃蕩以及疏散市民、綠巨人浩克則用強大破壞力癱瘓敵人主力部隊,戰局也隨之扭轉。

超級英雄尚且需要合作,更何況是我們一般凡人呢?

面對猛禽巨獸,人類分工合作,追蹤、圍捕、戰鬥,最終一路登上萬物之靈的寶座;面對磚石木頭,人類再次運用合作的智慧,蓋出各種建築奇蹟……吉薩金字塔、羅馬競技場、巨石陣、比薩斜塔、萬里長城、聖索非亞大教堂等。

至今,人類仍不斷藉由合作寫下文明的新頁,研發科技產品、登陸火星計畫、打造人工智慧……**合作**引領著人類,度過一次又一次的難關,開創一次又一次的奇蹟!

合作類桌遊是指所有玩家或大部分玩家,以組成團隊的方式來進行遊戲,並且共同承

擔遊戲的勝敗。

有別於其他類型遊戲著重於玩家間的勝負比拚，合作類桌遊顯然反其道而行，在遊戲過程中激發玩家的團隊精神。

合作類桌遊以精心設計的運作法則牽制著玩家面對共同挑戰，隨之而來的是緊繃的態勢、嚴峻的考驗。

對於熱愛一決高下、互相鬥智的玩家而言，合作遊戲或許稍嫌平淡；但是對於喜愛眾志成城、不與人爭的玩家來說，合作遊戲是最佳選擇。

更何況，齊心協力為同一個目標而打拚，是一件何其浪漫而且熱血沸騰的事！

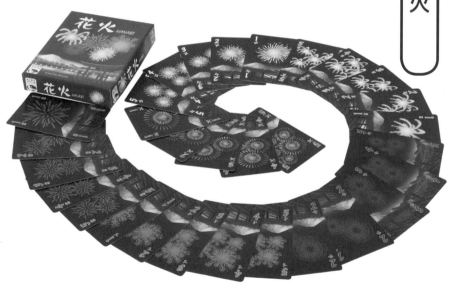

在桌遊「花火」中，玩家是一群籌備慶典的煙火師，必須設法互助合作，在空中施放最絢麗的煙火。

遊戲透過類似「接龍」的概念進行，但每個人不知道自己花火牌上的數字。

因此，如何互相合作來提示彼此，一張一張的將花火牌排放在正確的位置，考驗玩家的默契與合作的智慧。

全球首創摩天大樓煙火秀——臺北 101 跨年煙火

煙火在空中施放不稀奇，在摩天大樓施放那才叫**傳奇**。

你知道全世界第一個在摩天大樓施放煙火秀的是哪個國家嗎？

答案是**臺灣**——臺北 101 跨年煙火秀。

臺北 101 跨年煙火秀從二〇〇三年施放以來，已經邁入第十三年，每年都吸引來自全臺、甚至世界各地的人潮觀賞，成為臺灣跨年的重要象徵。

不過說到底，其實這是一段美麗的誤會。

原本臺北 101 的煙火秀，只是單純為了慶祝大樓完工，沒想到這一放，竟然佳評如潮，

最後變成例行的跨年儀式。

每年的最後一天晚上，走在臺北街頭，你會發現所有人的方向都是一致的往東區移動。直到主持人高聲倒數：「五、四、三、二、一！新年快樂！」絢麗的煙火沿著大樓盤旋綻放，五彩繽紛，人們的驚呼聲此起彼落。

不過你知道嗎？兩百多秒的煙火秀、一萬六千發的煙火、五百多公尺高的施放點，唯有靠著最強大的團隊合作，才能完成這項狂野的挑戰。

首先，**冷冽天氣**是他們的首要敵人。

光是在寒風中設置煙火，就已經讓人冷到發抖了，尤其還是在五百多公尺高的大樓工作，強風加上充滿變數的天氣常常讓工程延宕，過程更是充滿挑戰。

其次，**環繞設置**是他們的精密工程。

摩天大樓的煙火秀，最重要的就是施放時必須讓煙火保持圓弧形才會亮眼，因此，煙火團隊必須逐一將煙火以環繞大樓的方式來設置，像是排列骨牌般縝密。

最後，**無法重來**是他們的唯一機會。

背負著全國人民的期待，煙火秀是一場無法 NG 的表演，團隊多個月來的辛勞，成敗就賭在這兩百秒。

下次欣賞臺北 101 煙火秀的同時，除了許下跨年的心願之外，也別忘了向這群最敬業、也最合作無間的煙火團隊致上敬意和感謝。

「花火」——玩出最強煙火團隊

臺北 101 跨年煙火秀籌備時間長達十個月，幸運的是，我們只要花三十分鐘就能在桌遊中齊心協力施放煙火。

桌遊「花火」有三大必玩亮點：

第一是**花火接龍**。

「花火」其實就是一款數字接龍桌遊，看著一張張花火牌在彼此的合作之下依序排列，由小到大逐步在天空中綻放，不禁與隊友相視而笑。

第二是**合作機制**。

「花火」的精采之處在於每個玩家可以清楚看見對方的花火牌，但對於自己的牌卻一無所知，只能靠隊友巧妙提示。隨著逐漸清晰的線索，眼前的一片漆黑慢慢有了色彩，準備大展身手。

第三是**提示兩難**。

提示的技巧和限制是遊戲的神來一筆，隨著遊戲進行，有時會形成彼此認知上的誤會，這樣的兩難考驗團隊的默契，也形成遊戲的妙趣。

桌遊力 UP——有效溝通是合作的鐵律

「花火」因為有明快的遊戲節奏加上玩家間的溝通互動，一炮而紅，勇奪二〇一三年德國年度遊戲冠軍評審團獎。

這個遊戲耐人尋味之處，在於玩家面對大量的未知訊息，只有透過合作互助才能撥雲見日，順利讓煙火在空中綻放。

剛開始或許毫無默契可言，但隨著慢慢掌握訣竅而漸入佳境，分數越來越高，開始對遊戲樂在其中。

更重要的是，「花火」教會我們一件事，就是每個人都有自己的盲點，無法看清事情的全貌。只有透過合作、信任彼此，並且接受別人的提醒和建議，才能突破盲點，在人生的天空中綻放璀璨的花火。

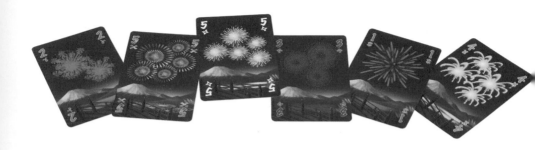

和隊友合作無間，才能讓絢麗煙火在空中綻放

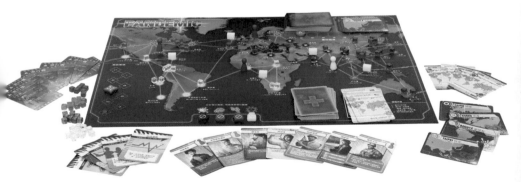

「瘟疫危機」系列是合作類桌遊的經典之作。

四種致命病毒在全球各地快速蔓延，人類對抗病毒全然束手無策，傷亡慘重。唯一能寄望的就是由玩家組成的防疫小隊。

現在就攜手合作，善用彼此的專業，奔波於世界各地，一面防堵疾病的蔓延，一面找出病毒解藥。全人類的命運掌握在你們手中！

傳染最快速的瘟疫——末日之戰

《打鬼戰士》是美國作家麥可斯·布魯克斯的暢銷小說，後來拍成好萊塢電影《末日之戰》。故事背景發生於美國費城，前聯合國調查員傑瑞在載送妻女的途中，目睹大街上接連發生車禍，爆炸聲與尖叫聲此起彼落。

突然，傑瑞看到人在互咬，被咬的人先是一陣哀號，不一會卻跟著化身為會咬人的怪物，開始去咬下一個人。

就這樣，費城街頭陷入一片混亂，這些會咬人的病毒感染患者稱為「殭屍」。

患者變成殭屍後，陷入瘋狂咬人的狀態，被襲擊者措手不及，再加上感染時間只有短

短十幾秒鐘，全世界所有國家幾乎全部淪陷。

傑瑞由於具有聯合國調查員的實戰經驗，美國政府派遣他調查瘟疫發生的原因，並且研發解藥。

傑瑞召集了他的團隊，從最早爆發瘟疫的韓國開始調查，然後是防疫堡壘以色列，最後前往世界衛生組織研究中心。

一路上驚心動魄，疫情不斷升溫，殭屍四處橫行，傑瑞的團隊死傷慘重。

幸好傑瑞最後發現了這場瘟疫的驚人真相……

在最絕望的時候，我們渴望救贖，而傑瑞的防疫冒險就是所有觀眾的救贖。看著他這一秒被殭屍追著跑、下一秒成功脫身，逐漸解開謎團，讓我們看見了希望。

「瘟疫危機」——你的選擇將決定世界的命運

透過桌遊「瘟疫危機」，你可以親身體驗瘟疫散播全球的震撼，以及如何充分運用團隊合作、發揮所長，一面抑止疫情，一面研發解藥。

「瘟疫危機」有三大必玩亮點：

第一是**遊戲情境**。

「瘟疫危機」營造了非常強烈逼真的遊戲情境，人類面對致命病毒卻節節敗退，眼見病毒在全球各地蔓延，情勢岌岌可危，「拯救世界」的重責大任由玩家一肩扛起。

第二是**防疫策略**。

在遊戲中必須評估情勢。執行「移動往返」、「建立研究站」、「治療疾病」、「分享資訊」、「發現解藥」等措施，你會感受到拯救人類的使命感，以及運籌帷幄、綜觀全局的戰略感。

第三是**角色能力**。

每個角色都擁有強大的專業能力足以扭轉防疫戰局──只要你運用得當。例如「醫務兵」的能力是有效減緩疫情；「科學家」的能力是增加發現解藥的機率；「調度員」擁有指揮調度的能力。試著截長補短。這場人類與病毒的戰爭志在必得！

桌遊力 UP──用「決策領導」和問題正面對決

「瘟疫危機」情境寫實，玩家必須互相溝通協調，有效發揮角色能力，與時間賽跑，

一起對抗病毒。

這款遊戲得獎無數、廣受好評，且圖板本身就是一張世界地圖，可以清楚看到各個國家和城市的名稱，在遊戲時能深刻感受到瘟疫擴散的逼真感。

「瘟疫危機」其實就是人類社會的縮影，大多數事情都必須靠團隊合作才能有效解決。亞洲的教育強調競爭，要求孩子一定要贏過別人；但是芬蘭的教育注重合作，採取共同學習的方式，讓學生不再只是競爭分數，而是透過合作，一起解決生活上的問題。如今，芬蘭教育的成功全世界有目共睹，這種合作式的共同學習，提供我們重要的借鏡與反思。

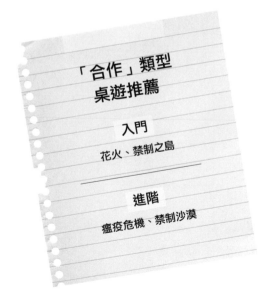

「合作」類型
桌遊推薦

入門

花火、禁制之島

進階

瘟疫危機、禁制沙漠

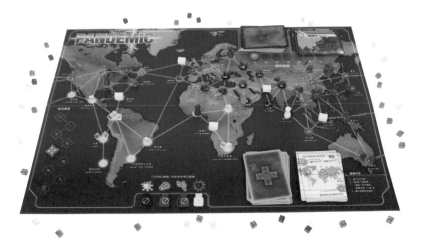

病毒在全球各地蔓延，等待玩家克服危機

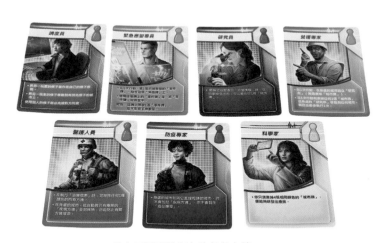

擁有不同專業能力的角色卡牌

板塊拼放

Tile Placement

路是走出來的，天下是打出來的

「一片一片拼出屬於自己的世界。」

世界上最會拼圖的國家

拼圖、拼圖，到底**拼**的是什麼**圖**？

拼圖的英文是「jigsaw puzzle」，由兩個英文單字組成，「jigsaw」（豎鋸）＋「puzzle」（迷惑）。

「puzzle」比較容易理解，意思是難題或迷惑。當拼圖還是一堆碎片時，確實是個**難題**，令人感到**迷惑**。但和豎鋸有何關聯？原因跟拼圖的由來有關。

世界上第一個拼圖，拼的是「世界地圖」。

西元一七六○年，英國有位專門製作地圖的商人約翰·史皮爾斯布里，他突發奇想，把世界地圖黏在木板上。然後沿著國家和國家的邊界，用豎鋸一塊一塊切割下來。如此一來，每一小塊都代表一個國家。從此，拼圖流著豎鋸的血液。

當時，拼圖被拿來當成教學的工具，每一小塊都是一個國家，一個接著一個國家慢慢拼起來之後，世界的樣貌就無比清晰的呈現在我們眼前，不再令人感到迷惑。

不只人會拼圖，國家也會拼圖。

歷史上，最會拼圖的兩大帝國分別是大英帝國和蒙古帝國，它們分別拼了百分之

二十二‧六三和百分之二十的世界版圖。只是兩者之間有個巨大的差別：蒙古帝國屬於普通帝國，一塊領土連著一塊領土，**連著**拼出來的；；大英帝國則屬於殖民帝國，在地理大發現之後，往海外擴張，**跳著**拼出來的。

一五八八年，英國擊敗西班牙無敵艦隊，取代西班牙成為海上強權，展開三百多年的「拼圖」旅程。第一次世界大戰後，英國託管戰敗國德國殖民地，英國領土達到最大，遍及南極洲在內的七大洲、五大洋，因此有**英國的太陽永遠不會落下**的說法，是名副其實的**日不落帝國**。

一五八八年，英國開始海上「拼圖」；一七六○年英國人發明拼圖，這兩者之間的關聯……令人感到微微的恐怖。

在桌子上拼圖，各自相安無事，但如果拼的是別人的土地，那可就血流成河了。

● ● 拼圖小說：羅生門

把世界地圖切成多塊就變成拼圖，但如果把小說切成多塊，會變成什麼模樣？有這樣的小說嗎？

有！最著名的就是日本作家芥川龍之介的短篇小說〈竹叢中〉（之後由日本大導演黑澤明改編成電影《羅生門》），故事簡述如下：

竹叢中發生一起凶殺案，死者是一名武士。檢察官找來七名關係人問案，包括發現屍體的樵夫、當天見過死者的僧侶、捉到嫌疑犯的捕快、武士的岳母、盜賊多襄丸、武士的老婆、被武士附身的女巫。

從七人的供詞，整起事件拼湊出如下的面貌：武士夫妻路過山林，盜賊多襄丸見色起意，謊稱山裡有寶藏，把武士騙到竹叢中，制伏之後綁在樹下，繼而在武士面前玷污了他的妻子……

故事最離奇的地方是武士的鬼魂、武士之妻和盜賊等三人都搶著說自己是凶手，正常狀況下，應該是爭相指責別人才對啊。

事情的真相究竟是什麼？讀者得抽絲剝繭，自己去找答案。

從此，**羅生門**成為**真相成謎**的代名詞，用以比喻同樣一件事，卻因每個人立場不同而說出不同的事實，意思近於**各說各話**。

板塊拼放與桌遊

林海音在《城南舊事》中寫道：

人生就像是一塊拼圖，認識一個人越久越深，這幅圖就越完整。但始終無法看到全部，因為每個人都是一個謎，沒必要一定看透，卻總也看不完。

隨著一片片的回憶拼圖逐漸拼上，完整了我們的故事。至於零散各處的拼圖，也許就讓它去吧！保持一點空白的缺角與想像總是美好的。

拼圖將一幅幅已經完整的世界重新打亂，讓玩家重組世界的原貌。

板塊拼放類桌遊正掌握了**拼圖**的元素，讓玩家取得遊戲板塊之後，決定如何拼放板塊來產生效果，進而獲取資源或分數。

取得板塊的方式可以是隨機取得，也可能是選擇購買。

至於板塊的形狀則因應遊戲的設計而五花八門，有四角形、六角形、或是如俄羅斯方塊式的各種形狀等。

板塊拼放類桌遊不但具有拼圖的樂趣，也兼顧空間概念和策略安排的遊戲性。相較於拼圖，板塊拼放遊戲提供較大的彈性讓不同板塊可以彼此連接，可是一旦放置後通常不容更改，所以要放在哪裡才能得到最多利益，或是開創更大前景，是玩家必須動腦思考的地方。

試想一幅沒有固定形狀的拼圖，每一次完成都是全新的體驗，在拼放的時候同時享受**遊戲性**與**策略感**，是不是讓你躍躍欲試呢？歡迎進入板塊拼放類桌遊的美麗新世界。

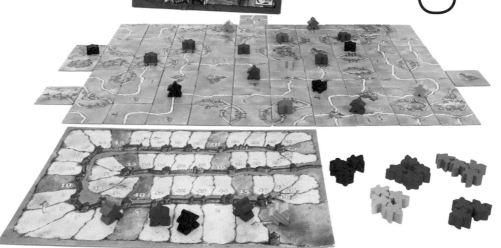

「卡卡頌」號稱桌遊入門聖品，從推出以來就廣受全世界玩家喜愛，曾於二〇〇一年獲得年度遊戲獎。

卡卡頌是位於法國南部的中世紀古城，以其城牆和防禦工事聞名。玩家扮演中世紀君王，派遣騎士、農夫、路霸、修道院院長占領城堡、草原、道路以及修道院。

不過，該如何拼放板塊、調度手中有限的米寶*、或是適時與對手共治城堡，在看似輕鬆的遊戲調性中增添不少趣味與深度。

歐洲歷史中的兵家必爭之地──卡卡頌古城

全世界歷史最悠久的古城是哪一座？歐洲最大的城堡在哪裡？

答案揭曉！就是位居法國的卡卡頌古城，它有長達兩千五百年的歷史。

卡卡頌城堡創建於羅馬時期，羅馬人建造的第一道城牆至今依稀可見。

羅馬帝國衰亡後，蠻族西哥德人占據卡卡頌城。接著是阿拉伯人攻占卡卡頌，改名為

*米寶是由英文「meeple」音譯而來，最初是由卡卡頌的遊戲設計師創造出來的詞語，意思是「my people」（我的隨從），為木製的小人模型。後來泛指各式桌遊中木製標誌物。

「卡爾斯克魯納」，直到加洛林王朝的矮子不平率軍擊退阿拉伯人，卡卡頌才重新回到歐洲版圖中。

接著，卡卡頌城隨著歷史的腳步進入封建時代，被分封在此的貴族為卡卡頌城改頭換面，先是擴展城鎮，接著是修築防禦工事，使卡卡頌成為歐洲最富有的城市之一。

不過，教皇英諾森三世將卡卡頌城的貴族視為異教徒，號召十字軍出征。卡卡頌城投降，進入王室時期。

路易九世下令在卡卡頌城建設第二道城牆，使得城堡更加固若金湯。

好景不長，英法發生百年戰爭，英國黑王子愛德華率領英軍一路打過來，來到卡卡頌城，看見它那牢不可破的模樣嚇了一跳，最後決定放火把卡卡頌城燒了。

之後，卡卡頌城進入漫長的重建期，期間也歷經歐洲黑死病的侵襲，死亡慘重。

到了十七世紀，法西戰爭結束，卡卡頌城終於從戰略要塞退役，轉型成為法國的經濟中心。一九九七年，聯合國教科文組織將卡卡頌城列為世界遺址。

卡卡頌城的故事就是一部歐洲史，經歷和平、戰火、重建，仍然屹立不搖，繼續寫下它的故事。

「卡卡頌」——一起來建設歐洲城堡吧！

卡卡頌古城經歷兩千五百年的歷史，一磚一瓦都是歷史的痕跡。或許我們無法實地造訪，卻可以在桌上建設這座偉大的歐洲城堡。經典桌遊「卡卡頌」有三大必玩亮點：

第一是**板塊拼放**。

玩家輪流抽取板塊來放置，拼放方式是相同的地形和建築必須相連，因此城堡接城堡、草原接草原，依此類推。再來，玩家可以選擇是否將自己的米寶放置於剛才拼放的板塊上面，放在什麼地形或建築就決定那個米寶的身分。在城堡上的是騎士、在修道院中的是修士、在草原裡的是農夫、在道路間的是路霸，各有不同的計分條件。

第二是**巧妙分地**。

當有玩家搶先占領得分高的區域時，其他人透過策略性的拼放，仍有機會與對手共享領土。至於如何獨占好地，又如何共享對手的利益，完全靠你敏銳的觀察力。

第三是**擴充變化**。

「卡卡頌」風靡全球玩家，而後陸續推出多種擴充遊戲，藉由增添新元素和規則，些微改變遊戲的調性和策略方向，使得「卡卡頌」更加精采豐富。

桌遊力 UP——羅馬不是一天造成的

每一次的遊戲結果都會為卡卡頌帶來不一樣的面貌。有時是小城星羅棋布，有時是大城巍然挺立，也可能遍地農田或小路綿延。

定睛一看，遊戲完成後的圖板還真的像極了卡卡頌城堡啊！每場遊戲都是一次法國古城堡之旅，難怪「卡卡頌」能收服全世界玩家的心。

看著逐步成形的城堡，讓人興起思古幽情，想起卡卡頌城堡歷經繁華與戰火，至今仍屹立不搖。有句話說**羅馬不是一天造成的**，卡卡頌城堡的故事注定成為傳奇。

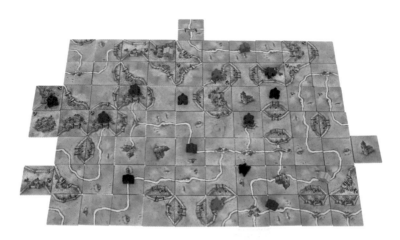

玩家可以將米寶放置在四種地點，分別是城堡、道路、修道院、
草原，每種地點的計分方式都不同。

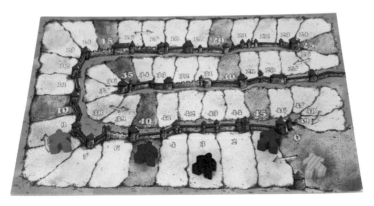

「卡卡頌」的記分圖板。螺旋狀的設計就像是城
堡的階梯，非常富有中古莊園的氣息。

一九〇一年是參天建築蔚為風潮的年代，紐約曼哈頓區到處都是準備破繭而出、突破天際的摩天大樓工程。玩家扮演不動產的投資客，在這個寸土寸金的城市，只有最能掌握資源和善用空間的玩家，才能得到顯耀的名聲。

摩天大樓幕後兩大推手──電梯與鋼梁

紐約是美國最大城市，可謂摩天大樓的一級戰區。最早可以追溯到一八九〇年完工的世界大樓，接著，這座城市就展開爭奪世界最高大樓的競賽，至今，這裡總共有兩百四十一棟高度超過一百五十公尺的摩天大樓，稱霸全世界。

不過，你知道真正讓摩天大樓如雨後春筍般冒出的關鍵技術是什麼嗎？

首先是**電梯**，摩天大樓最需要解決的就是上下樓的問題，不過早期電梯的安全技術還不完善。直到美國發明家奧蒂斯開發出安全裝置，當電梯纜線斷裂時，這個裝置可以防止電梯墜落。

其次是**鋼梁**，這項技術主要源自於芝加哥。當地曾發生大火，起火點位於一間穀倉，只因為乳牛踢翻了油燈，大火瞬間燒了起來，由於當時房屋皆為木造，火勢一發不可收

拾，燒了三天三夜，十萬人無家可歸。

整個芝加哥幾乎付之一炬，展開漫長的重建之路。由於可供建造的土地有限，人們設法蓋更高的大樓，就可以住更多的人了。在這樣的需求上創造出全新的建築技術，那就是採用格狀鋼梁與鋼柱，使建築結構更為堅固，也能夠對抗風力與地震。

羅馬不是一天造成的，摩天大樓也不是一夕完成的。

沒有各種問題與考驗，就不會有相應的技術誕生。與其說摩天大樓成就了紐約市，不如說，人們面對難關的韌性成就了摩天大樓。

「紐約 1901」──摩天大樓爭霸戰

認識了摩天大樓的故事，就讓我們體驗建造摩天大樓的快感。只要選對地點，規畫位置，挑對時機，你也可以打造自己的摩天大樓！

桌遊「紐約 1901」有三大必玩亮點：

第一是**建設大樓**。

玩家必須先取得地契，才能得到蓋大樓的權利。由於城市有不同街區，遊戲版圖用不

同顏色加以區分，玩家在選取地契時，必須設法取得同一個顏色的街區地契，才有更多機會建造豪華大樓。

第二是**空間規畫**。

不像「卡卡頌」全部都是樣式一致的正方形板塊，「紐約1901」採用俄羅斯方塊般各式造形的板塊。每位玩家的板塊種類和數量都相同，小建築好蓋但分數低，大建築較難完成但分數高，如何在有限的空間拼放較多大樓，考驗玩家的空間規畫能力。

第三是**成就獎勵**。

除了獲取地契蓋大樓之外，玩家之間的競爭還包括**街道獎勵**和**挑戰獎勵**。「街道獎勵」每場遊戲會開出三張，若是玩家在三條對應街道上蓋出最多大樓便能得分；「挑戰獎勵」每場遊戲會開出一張，只要玩家達成挑戰條件便能得分。

桌遊力 UP——樓起樓塌間發現人生的意義

「紐約1901」帶你經歷不同的建築時期，遊戲前期先將青銅、白銀世代的建築逐一建成取得分數之後，接下來則是拆除建築來蓋更高等級的黃金大樓和摩天大樓。遊戲中的

四種摩天大樓都曾是紐約城市史上最高的大樓。

清代戲曲家孔尚任的劇作《桃花扇》中，有段唱詞讓人印象深刻：「眼看他起高樓，眼看他宴賓客，眼看他樓塌了。」我們終其一生往往都在追求萬丈高樓，但是在富麗堂皇的背後可曾思考，這真的是我們要的嗎？人生的意義究竟是什麼？

追求財富之外，如何讓這個社會因為你的出現，而有一點點的不一樣？

人因夢想而偉大，因付出而宏大。

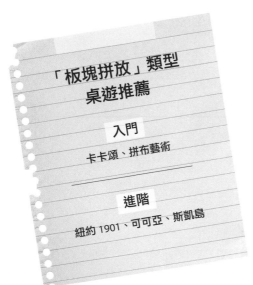

「板塊拼放」類型
桌遊推薦

入門

卡卡頌、拼布藝術

進階

紐約 1901、可可亞、斯凱島

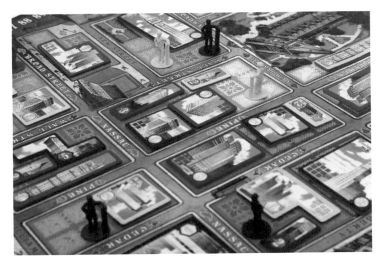

紐約林立的高樓大廈以及預定建設地，玩家物色目標區域，打造自己的摩天大樓。

下排為玩家角色板塊，上排為挑戰獎勵和街道獎勵牌。每場遊戲會公開一張挑戰獎勵牌，玩家若挑戰成功可以額外加分；另外，若玩家在公開的街道獎勵牌指定的街道中擁有最多建築物，可以額外獲得五分。這樣的設計提供明確的遊戲目標，也增加遊戲的競爭性。

區域控制

Area Control

要想從此過，留下買路財

「話說天下大勢，分久必合，合久必分。」

區域控制之王：諸葛亮

什麼是區域控制？簡單一句話講完就是：「此山是我開，此樹是我栽，要想從此過，留下買路財。」

也就是誰拿下了重要城池，控制了戰略地點，誰就多了幾分資源和勝算。

歷史上最著名的「區域控制」，當屬諸葛亮的**隆中對**。

東漢末年，群雄爭霸，當時的劉備還是個小咖，空有大志，但身邊缺乏一顆金頭腦。

於是在謀士徐庶的建議下，劉備到隆中拜訪人稱**臥龍**的諸葛亮，想找他當軍師。來來回回三次，劉備終於見到諸葛亮，這就是著名的**三顧茅廬**。究竟劉備是三顧茅廬，還是三**顧毛驢**，就要看諸葛亮到底有沒有料，是不是真如徐庶說的那麼神。

好不容易見到諸葛亮，簡單客套一下之後，劉備就問，我該怎麼做，才能伸張大義於天下？

諸葛亮不廢話，開門見山直截了當：

北方的曹操擁有百萬大軍，並且挾天子以令諸侯，所以是硬石頭，碰不得。東邊的孫權在地經營了三代，是老字號，再加上江東地勢險要、人才多，不是軟柿子，吃不得，

但可以考慮合作。

所以你應該做的是先奪荊州，一是戰略位置重要，二是它的主人劉表是軟腳蝦，不打他可惜了。隨後再取益州，此處既有天險，又有物產，漢高祖劉邦就是從這裡起家的，鎮守它的劉璋比軟腳蝦還不如，因為人民討厭他。

有了荊州、益州這兩個地方，再跟西面、南面的各族好好相處，有空就多想一下怎麼跟江東的孫權合作，然後以靜制動，等天下出現變化，到時兵分兩路，分別從荊州、益州出兵，殺殺殺，劉備啊劉備，到時候你肯定可以統一天下。

以上就是後來名滿天下的**隆中對**，又稱**隆中三策**。

聽到諸葛亮這番見解，劉備眼睛發亮，內心無比激動，彷彿看到了未來十年、二十年的願景。眼前的人確實是個不世出的奇才，不是給人騎的小毛驢，恢復漢室有望了。

區域控制之梟雄：毛澤東

諸葛亮很神，但他終究不是神；隆中對聽起來很厲害，但它到底是**對**，還是**不對**？

從成敗來論英雄，隆中對最後只成功了一半，結局還是以失敗收場了。

關於隆中對，大部分學者都持正面看法，但一代梟雄毛澤東卻提出另一個觀點：荊州距離益州實在太遙遠了，一旦發生狀況，無法互相支援，不利於弱者兩面作戰，因為容易削弱蜀漢原本就不強的兵力。事實證明，兵分兩路的結果，造成鎮守荊州的大將關羽遭到東吳偷襲，命喪黃泉，蜀漢從此走下坡。所以成也隆中對，敗也隆中對，種下了蜀漢敗亡的禍根。

當然啦，後人的話再怎麼有道理都是**事後諸葛**，不是**先見之明**。

但毛澤東不是一般的後人，他不只在嘴皮上討便宜，而是真刀實槍經歷過類似三國鼎立的局勢，並且最後成為霸主。

日本侵略中國，以毛澤東為首的共產黨和以蔣中正為首的國民黨合作，組成「抗日民族統一戰線」，攜手對抗強敵日本。

表面上手牽手一起打怪，但骨子裡，毛澤東採取的策略卻是「一分抗日、二分敷衍、七分壯大」。

你負責打怪，我負責壯大，正是這個戰略成功，所以當對日抗戰苦勝之後，壯大的共產黨很輕易就打敗了傷痕累累的國民黨。

美國傳記作家羅斯·特里爾對此做了如下的分析：「在二〇年代，沒有史達林的支持，

毛澤東一樣會成為中國共產黨的領袖人物；但如果沒有三〇年代日本對中國的侵略，毛澤東不會在一九四九年成為中國的最高領袖。」

上面的說法，差點一針見血，但終究沒有見到血。

英雄和**梟雄**的差別在於第一個字，**英**是漂亮的花，**梟**是醜陋的鳥。每個人都喜歡漂亮，厭惡醜陋，但如果把輸贏考慮進來，那可就不一樣了。

梟雄之所以為梟雄，是因為他心中有一塊暗黑之地，看不見美醜。如果當年毛澤東的戰略是漂亮的「十分抗日」，而不是醜陋的「七分壯大」，那麼局面就完全不一樣了。

輸得漂亮和**贏得醜陋**，你要選哪一個？

區域控制與桌遊

《三國演義》第一回即道破天下發展大勢：「分久必合，合久必分。」而這分合之間可能起因於民族融合、政治考量，但往往更多是來自於武力征伐。

歷代各個國家、朝代都曾在歷史舞臺上上上下下，有些是粉墨登場、有些則氣壯山河；有些是夾縫求生、有些則權傾一時。

每個民族乃至國家都在尋求生存之道，因為誰都抓不準下一場**分久必合**的大戲何時揭幕。恃強凌弱是大國的併吞之術，而周旋合作則是小國的求生之道。歷史的精采就在於戲沒落幕，永遠不知道鹿死誰手。

區域控制類桌遊就像是歷史上各國爭雄的重現，玩家利用手中擁有的軍隊、棋子等標誌物來爭奪圖板上的各個區域，藉此得到資源、金錢或分數。

為了爭奪區域，玩家間必然會發動戰爭，通常由軍隊最多的玩家奪下領土。

然而，如同真實世界，若遊戲中出現一方坐大的情形，其他玩家自然會藉由結盟，集中火力或是分路進擊來對抗優勢玩家。

因此區域控制類桌遊使玩家間互動頻繁，為了各自的利益，時而合作、時而對抗，各區域間的控制權也可能不斷易手，形成你爭我奪的遊戲節奏。

這類桌遊就像是世界與歷史的縮影，我們在有限的土地上彼此競逐，領土總是烽火綿延、邊界總是劍拔弩張。每當有其他國家不經意或刻意的讓船隻跨越領海、飛機侵犯領空時，勢必嚴正警告，更可能因此擦槍走火。

每一座看似不知用途的小島，卻引來各國爭相宣示主權。因為在現實生活中，這個世界的運行法則就是一場**區域控制遊戲**。

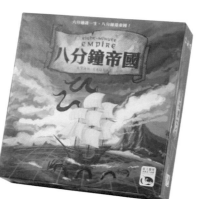

這款遊戲既然號稱「八分鐘帝國」，就表示絕對可以讓你在短時間內享受開疆闢土、成就霸業的體驗。玩家購買卡片來取得不同的行動，便能夠陸地行軍、渡海征伐、建造城鎮、招募軍隊、消滅敵軍等。

另一方面，玩家還必須收集同種貨物來得分。該如何部署軍隊，是要據地為王還是冒險渡海？「八分鐘帝國」讓你一圓王國夢。

凡我所見，皆是帝國——亞歷山大帝

西元前三五六年，馬其頓的宮殿裡誕生了一位男孩。就在同一天，有一座女神殿失火焚毀，占卜師預言：「這個孩子將來一定會征服全亞洲。」

這個男孩就是亞歷山大。

亞歷山大從小就展現多方面的驚人天賦，他的老師是希臘哲學家亞里士多德，不僅培養他的口才、文學、哲學方面的能力，也訓練他領導與馬術。

亞歷山大十二歲的時候，有一次，他看見一匹毛色漂亮、體態健壯的好馬，但馬術師告訴他那是一匹烈馬，至今沒有騎士能馴服牠。

亞歷山大不顧眾人的阻攔，走向那匹馬，只見他溫柔的對那匹馬說了幾句話，馬兒竟然成功的被馴服了，所有人都目瞪口呆。

他的父親腓力二世又驚又喜，對亞歷山大說：「我兒，去征服屬於你的領土吧！馬其頓對你來說太小了。」

從此，亞歷山大展開一場名為**區域控制**的帝國征服遊戲。

首先，他開始對小亞細亞地區發動攻勢，當時，該地是由強大的波斯帝國所統治，此舉驚動了波斯國王大流士三世。

接著，亞歷山大繼續揮兵東征，和波斯軍隊正面對決，每次作戰，他總是身先士卒衝鋒陷陣，宛如戰神，接連擊敗波斯軍隊，追捕大流士三世，最後成功征服波斯帝國。

亞歷山大四處征伐，不過，他卻常將自己的土地、財寶、牲畜分贈給下屬。

他手下的將軍不解的問：「請問陛下，您把財產都分光了，自己留下什麼？」

亞歷山大回答：「我把**希望**留給自己，它將帶給我無窮的財富。」

將士們被亞歷山大的慷慨無私與雄心壯志所激勵，沒有一個不為他賣命殺敵。人們相信，亞歷山大是宙斯的兒子，生來就是為了帶領他們征服世界。

他的足跡最遠到達印度，卻功敗垂成。最後，亞歷山大殞落於巴比倫。

他一死，後繼無人，將領們互相爭鬥，亞歷山大的帝國也就迅速瓦解了。

亞歷山大打造史上最大帝國，一生幾乎未嘗敗績，被公認為史上最成功的軍事統帥。

凡我所見，皆是帝國，這就是亞歷山大大帝的視野與雄心。

「八分鐘帝國」──統一天下只要八分鐘

亞歷山大東征花了十年才占領波斯帝國；而我們只需要花八分鐘，就可以在桌上享受征服帝國的快感。究竟能不能八分鐘就玩完呢？可得等你來驗證啦！

桌遊「八分鐘帝國」有三大必玩亮點：

第一是**投資卡片**。

玩家用金幣購買卡片，每一張卡片能讓玩家採取不同的軍事行動以及取得貨物。但是卡片的金額不等，最想要的可能很貴，所以是要省錢買便宜的卡片，還是挑貴一點的卡片好執行對自己有利的行動，讓玩家傷透腦筋。

第二是**區域控制**。

玩家根據買到的卡片來執行行動，**陸地行軍**可以擴展勢力範圍、**渡海征伐**則能占據海

外領土、**建造城鎮**能夠強化對領土的控制權、**招募軍隊**足以讓你兵強馬壯、**消滅敵軍**可以削弱對手勢力。部署最多軍隊的玩家便取得領土的控制權，所以**固守領土**與**開疆闢土**同樣重要。

第三個是**運籌帷幄**。

「八分鐘帝國」作為區域控制類的小品遊戲恰如其分，雖然得攻占領土，卻少有攻擊殺伐。即使有「消滅敵軍」的行動，但也為數不多。致勝關鍵就在於如何調兵遣將，用最有效的軍力分配來席捲天下，打造屬於你的帝國。

桌遊力 UP──淺嘗區域控制的沙盤推演

「八分鐘帝國」的調性簡潔明快，玩家只需要選取卡片來執行行動即可，不必考慮複雜的國家關係或是領地情勢。

「八分鐘帝國」並沒有緊繃戰局和激烈攻伐，不過若是想要淺嘗區域控制類桌遊、體驗打造帝國的運籌帷幄，這款桌遊絕對是必玩之作。

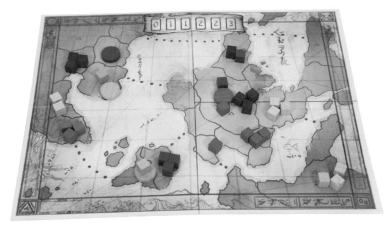

象徵領土區域或航線的主要地圖圖板，上面的方塊代表軍隊，圓片代表城鎮。

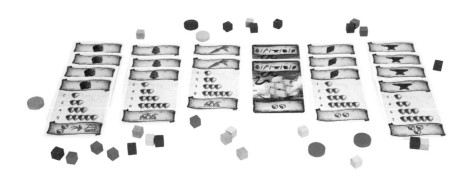

卡牌上分別有不同的指令以及物產，玩家根據卡牌上的
指令執行行動並得到物產。

「侍」以日本戰國為背景，玩家透過軍備和戰術來取得農民、僧侶、士兵三大勢力的支持，目標是稱霸日本。但是，對手絕對不會讓你輕易得手。

要如何出奇制勝、一統天下，全靠你的縝密調度、靈活用兵。

忍出一片天下——德川家康

日本流傳著一段著名的俳句：

如果杜鵑不啼該怎麼辦？

織田信長說：「那就殺了牠。」

豐臣秀吉說：「想辦法讓牠啼。」

德川家康說：「就等牠啼吧！」

性格決定命運，而命運決定成就。德川家康善忍的性格，源自於童年時期寄人籬下的經歷，讓他懂得察言觀色。德川家康返家即位後，有一次敵軍來襲，不斷叫囂辱罵，他

實在忍不住了，決定率軍決戰，當時他的軍隊與敵軍有懸殊的差距。

劍道老師把他拉住了，德川家康氣得質問他：「你拉我做什麼？」

劍道老師說：「我拉住的是一國之君，假如你豁出去，那是幾萬條人命。」

他立刻領悟，連聲向老師稱謝，轉而以靜制動，最後獲得勝利。

但是，命運總像是在跟他開玩笑般，考驗他能忍到什麼地步。

有一次，德川家康和織田信長結盟，織田為了考驗他的忠誠度，竟然命令他的兒子德川信康切腹。這是德川家康人生中最大的打擊，但他必須忍下來。

織田信長死後，天下轉由豐臣秀吉所掌控，德川家康選擇臣服，直到豐臣秀吉病逝，德川家康開始厚植實力，終於擊敗豐臣家，結束戰國時代，開創全新的江戶時代。

德川家康統一全日本，而他一生的苦候等待，終於等到杜鵑啼叫，你說值不值得呢？

「侍」──你能在日本戰國時代脫穎而出嗎？

日本戰國時代是一段迷人的歷史，群雄爭霸，各據一方。

侍，指的就是日本的武士，是一種特殊社會階級，通曉武藝、善於戰鬥，活躍於日本

戰國時代。桌遊「侍」有三大必玩亮點：

第一是**區域占領**。

「侍」以**圍城**的概念來進行區域控制，以軍隊板塊包圍區域。當區域被完全包圍的瞬間，就會結算該區域各玩家的軍力總值，總值最高的玩家可以得到區域內所有的勢力。

第二是**活用部隊**。

各種軍隊擁有不同的戰力以及獨特強項，只有透過有效的部署以及戰術發揮，才能讓軍力達到最強大的效果。

第三是**籠絡勢力**。

「侍」的勝負判定跳脫一般遊戲的分數比拚。玩家派遣兵力成功占領區域時，會得到代表農民、僧侶、士兵勢力的模型。哪個玩家贏得最多的模型就是贏家。

桌遊力 UP——人生如棋局，要有大局觀

「侍」的遊戲設計參考了圍棋的概念，區域間的占領不是立即決定，而是當達到包圍條件時才會判定，讓玩家有機會角逐每個區域。

不過因為軍力有限，若是四處參戰絕對會兵疲馬困，反倒得不償失，只有鎖定目標、集中兵力、拿下必爭之地，才能奠定勝利的基石。

「侍」相較於「八分鐘帝國」，多了更多策略性，而精緻的模型配件，加上日本戰國的時代背景，增添遊戲的獨特魅力。

區域控制類桌遊教我們一件事，就是**人生要有大局觀**。「大局觀」的概念出自圍棋，是指把目光放遠，分辨輕重緩急，不要短視近利。

人生也是如此。我們想追求的目標很多，但順序該怎麼排？該投注多少精力？遠程目標又是什麼？

把握當下，放眼未來，人生目標就是一塊塊的**區域**，而努力實現目標就是我們的**區域控制力**。

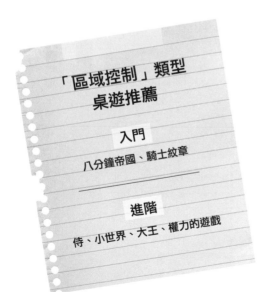

「區域控制」類型
桌遊推薦

入門

八分鐘帝國、騎士紋章

進階

侍、小世界、大王、權力的遊戲

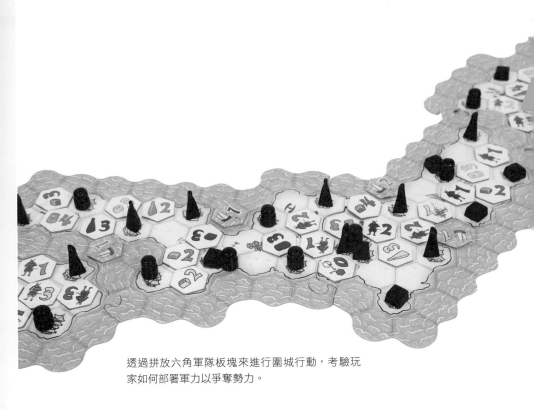

透過拼放六角軍隊板塊來進行圍城行動，考驗玩
家如何部署軍力以爭奪勢力。

分別代表士兵、僧侶、農民的模型

風險管理

Press Your Luck

天有不測風雲，人最好防曬打傘

「人生就是不斷的在兩難中來回選擇。」

為什麼是風險，不是地險？

風險一詞的由來和風有關，遠古時代，靠老天爺吃飯的漁民，最大的敵人就是風，因為有風，浪就不平，浪一不平，搖搖晃晃的船就隨時有被吞沒的危險。

以上是想當然耳的常識，知道這些對人生沒有一點幫助，變成笨蛋的風險還是很高。

如果想降低變成笨蛋的風險，你應該要小心那些**想當然耳**的東西。

例如，為什麼是**風險**，而不是**地險**？

之所以這麼問，絕對不是來亂，而是有原因的。根據歷史紀錄，死亡最慘重的自然災害前十名如下：

10. **日本北海道地震**，死亡人數十三‧七萬（1730.12.30）

9. **日本關東大地震**，死亡人數十四‧二萬（1923.9.1）

8. **義大利墨西拿大地震**，死亡人數十六萬（1908.12.28）

7. **中國唐山大地震**，死亡人數二十四萬（1976.7.28）

6. **敘利亞安提俄克大地震**，死亡人數二十五萬（526.5.20）

5. 中國寧夏海原大地震，死亡人數二十七萬（1920.12.16）

4. 海地地震，死亡人數二十七萬（2010.1.12）

3. 印度洋地震海嘯，死亡人數二十九‧二萬（2004.12.26）

2. 印度加爾各答大地震，死亡人數三十萬（1737.10.11）

1. 中國陝西大地震，死亡人數八十三萬（1556.2.2）

注意到了嗎？前十名不是颱風、颶風、龍捲風之類的**風險**，而是**地震、地震、地震，**以及地震所引發的海嘯。

所以為什麼我們不把風險改成**地險**呢？

原因是……**機率啊！**

就像恐龍再可怕，只要遇不到，就無所謂危不危險；但小強就不一樣了，一個轉角，就哎呀我的媽的翩翩降臨在你頂上。

同樣的道理，漁民為了生計，每天都得冒著危險出海，日日月月年年的累計，**風險發**生的機率，在心理上比**地險**高太多了。

沒錯，風險的重點，不在死傷大小，而在發生的機率有多少。

風險管理之神：馮諼

什麼動物最擅長風險管理？

答案是**兔子**，因為狡兔有三窟。

聽起來像個冷笑話，但它背後確實有個「風險管理」的精采故事。

狡兔三窟這個成語出自《戰國策》，故事是這樣的：齊國孟嘗君（就是養了很多雞鳴狗盜的那位仁兄）旗下有個叫馮諼的食客（本名馮諼，但**諼**這個字，我一輩子沒記起來過，我都叫他**馮兔**，因為有雞有狗，再來隻兔），到領地薛城幫他收債，不但一毛錢都沒收回來，反倒把債券全燒了。

後來當孟嘗君被齊王炒魷魚，回家吃自己時，受到薛城百姓的熱烈歡迎，這才明白當年馮兔幫他收買了人心，百姓念念不忘燒債券的義舉。

一個巢穴不夠，為了降低風險，馮兔向兔子學習，一次建造三個巢穴。

他先遊說梁惠王，找孟嘗君來治國，一次、兩次、三次，孟嘗君都拒絕了。原來是馮兔叫他千萬不能答應，目的是要齊王眼紅，找孟嘗君回去。然而當齊王上當時，這時手握談判籌碼的馮兔，反過來要求齊王把宗廟設在薛城，藉此確保薛城的安全。

如此一來，薛城就真的削翻、成功了，所以薛城又叫**削成**（最好是）。

就這樣，聰明的馮兔幫孟嘗君建造三個安全基地，大大降低日後可能發生的危險。

擅長風險管理的人，計較的不是眼前的利益得失，而是還沒發生的未來。

以上是收錄在高中課本裡的歷史故事「馮諼客孟嘗君傳」，政治非常正確，但我真心認為，這樣做風險反而更高啊。

說老實話，歷史這種東西是很成敗論英雄的，萬一馮兔的計謀失敗，燒債券先被扁一次，拒絕梁惠王被扁第二次，齊王根本不鳥孟嘗君被扁第三次，那**狡兔三窟**這個成語就會改寫，變成**狡兔三失**，比喻為風險管理失當，損失慘重，得不償失。

風險管理與桌遊

「投資一定有風險，基金投資有賺有賠，申購前應詳閱公開說明書。」這是一家投信公司的廣告詞，僅僅兩秒，以一秒十三個字的超快語速讓觀眾印象深刻，琅琅上口。

更重要的是，它點出了我們一生都在面對的一件事：**風險**。

老一輩的智慧告訴我們：「天有不測風雲，人有旦夕禍福」，這就是風險，它以一種

發生與否的不確定性緊緊揪著我們不放。

有可能只是虛驚一場，卻也可能是天崩地裂，是要僥倖賭它不會發生，還是謹慎保守、步步為營？因此，「風險管理」的學問大行其道。

面對命運的浪潮我們何其渺小，只好儘可能做出**最壞的打算，最好的準備**。

美國詩人佛羅斯特曾說：「樹林中有兩條岔路，而我選擇了人煙稀少的那一條，使得一切多麼的不同。」人來人往的路顯得平穩安全，人煙稀少的路意味著機會和風險，人生的兩難抉擇擺在我們面前。

桌遊類型上的「Press Your Luck」若直接翻譯指的是**碰運氣**，從另一面來看則是考驗玩家**風險管理**的能力。玩家在初次執行動作後，可以決定是否繼續進行重複動作，也許是繼續擲骰子、繼續抽牌等，但是會帶來兩種完全不同的結果──若是冒險成功，玩家會獲得鉅額利益；若是失敗，玩家將一無所獲，甚至賠上自己的財產。

這樣的遊戲方式不只考驗玩家的運氣，也考驗著**人性**。

你可以算出其中的風險值，但那只是機率，不是絕對。

見好就收是安全的選擇，但**義無反顧**的冒險，或許會發現新世界。

「印加寶藏」是老少咸宜的冒險遊戲，玩家扮演一群前往印加神廟尋寶的探險家。

神廟裡有閃爍光芒的綠松石、黑曜石以及黃金，還有價值無法估計的神器。但是別忘了，神廟內也充斥著蜘蛛、毒蛇、木乃伊，甚至有坍塌的可能。

不入虎穴，焉得虎子，想要得到稀世珍寶，只能邁開步伐，朝最深的恐懼前進……

考古探險家也能拯救世界——印地安納·瓊斯

想像一下，如果有一部電影，導演是史蒂芬·史匹柏，編劇是喬治·盧卡斯，而男主角是哈里遜·福特，那會發生什麼事？

答案很簡單——這部電影會成為影史經典，那就是八〇年代動作冒險經典電影《法櫃奇兵》。

印地安納·瓊斯是個考古學家，同時也是寶物獵人，他的招牌造形就是戴著一頂探險帽、手執長鞭，只要有遺跡和寶物的地方，就會有他的身影。

平日他是一位考古學教授；一旦得知神廟遺跡所在，立刻化身為驍勇的探險家。

軍方情報人員告訴瓊斯，德國納粹正努力找尋法櫃所在。法櫃是什麼呢？相傳以色列人將十誡收藏於其中，誰擁有法櫃就擁有神的力量，納粹想藉此征服世界。

瓊斯與前女友瑪莉安、挖掘手薩拉組成團隊，跟納粹展開奪寶競賽，務必得搶在納粹之前找到法櫃。

他們來到埃及，經過重重考驗，總算搶先取得法櫃。誰知瓊斯最大的奪寶對手貝拉克領著納粹軍團，搶走法櫃。

雙方鬥智鬥勇、你來我往，法櫃也在兩組人馬間不斷易手。

最後，他們來到一座孤島，此時法櫃落在貝拉克手裡，正準備進行啟動法櫃的儀式，而瓊斯和瑪莉安被一起綁在一根木樁上。

轟隆轟隆！法櫃開啟，無數幽靈從裡頭飛出，盤旋空中。

瓊斯似乎察覺到什麼，趕緊警告瑪莉安緊閉雙眼，不要直視幽靈；貝拉克與納粹軍團被幽靈吸引住了，個個目不轉睛，結果瞬間灰飛煙滅。

法櫃喀啦喀拉的自動闔上，一切終歸平靜，人類自以為的**已知**，終究無法掌控神祕力量的**未知**。

瓊斯將法櫃帶回華盛頓特區，軍方高層將法櫃封印進有**最高機密**的木箱，存放在內華達州的祕密基地。只是，那裡竟然有無數個同樣的木箱……

「印加寶藏」——前進還是後退？

《法櫃奇兵》締造票房佳績，接連拍攝多部續集。

桌遊「印加寶藏」讓我們可以進入遺跡，享受尋寶的刺激感，又能避開攸關性命的風險。有三大必玩亮點：

第一是**神廟探險**。

玩家必須在神廟中蒐集各種寶石、黃金、神器才能得分，但是可能會碰上蜘蛛、毒蛇、木乃伊、烈焰、坍塌等各式災害。如何平安的將寶藏帶出神廟？正是這種宛若《法櫃奇兵》的尋寶背景，讓玩家按捺不住那顆渴望冒險的心。

第二是**風險抉擇**。

遊戲令人糾結之處就在於該前進，還是後退？前進可能會得到更多寶藏，但是隨著災難接連出現，冒的風險也就越高，到最後可能什麼也得不到。當然，選擇後退看起來最安穩妥當，但是當你回到營地後，眼見其他留在神廟探險的玩家得到更多寶藏時，那種捶胸頓足的後悔會讓你永生難忘。**前進還是後退？**

第三是**掌握時機**。

每當發現寶藏，所有參與探險的玩家可平均分配，無法均分的寶藏則放在坑道中，當有玩家撤退時，可以順手帶走這些剩餘的寶藏。因此，退得早不如退得巧，如何獨自撤退坐收漁翁之利，也是遊戲的制勝關鍵！

桌遊力 UP──不入虎穴，焉得虎子

「印加寶藏」遊戲規則簡單易懂，玩家只需要決定前進還是後退，就可享受探險奪寶的樂趣。繽紛多彩的寶石也是遊戲的一大亮點，拿在手上，就像是寶物在握。

這款桌遊在看似運氣的抉擇中，其實也蘊含著風險管理的概念。所謂**高風險，高報酬，**不是一夕致富，就是前功盡棄，每一次前進還是後退，都考驗你的智慧。

「印加寶藏」教我們一件事，就是**不入虎穴，焉得虎子**。想要成功往往需要勇於冒險，但冒險卻得付出代價。我們常在**風險**和**報酬**擺盪的天平間抉擇，但不論高風險、低風險，傾聽自己內心的聲音，選一條實踐夢想的路，才能不枉此生。

上排是玩家帳篷，中排是神器卡，下排是災難卡和寶藏卡，以及繽紛多彩的寶石。

三色寶石與神廟卡

「皇家港」位於牙買加，曾經是海盜猖獗的港口，玩家扮演四處冒險、賺取金幣、徵召各路人馬的海賊團。

乘風破浪、四處奪寶的海上冒險刺激萬分，但是別被政府的驅逐艦給逮著了。如果非得正面對決，請確保你的船員驍勇善戰！不然，到處搜括而來的財寶都要化成泡影了。

我的船上沒有手下，只有夥伴——最暢銷的海賊故事《航海王》

你知道全世界最暢銷的漫畫是哪一部嗎？

答案是：《航海王》。據統計，該書單行本發行量突破三億冊，而周邊產品更是不計其數，舉凡電影、電玩、玩偶、公仔、主題樂園⋯⋯全都是《航海王》打下的江山。

故事背景設定在一個「大航海時代」，為了爭奪名為「ONE PIECE」的大祕寶，全世界的海賊爭先恐後組團出海。

魯夫也踏上了旅程，自組草帽海賊團，沿途找尋志同道合的夥伴，目標是進入偉大的航道，成為海賊王，得到「ONE PIECE」。

聽起來就是一個海賊奪寶的故事，為何轟動全球？

重點就在於魯夫的人格特質：**領導力**和**使命感**。

「領導力」指的是魯夫成功的邀請新夥伴上船，一起為夢想打拚，這些夥伴全都大有來頭、身懷絕技，每一位願意上船的夥伴都心甘情願的為魯夫賣命，究竟魯夫的領導祕訣是什麼？說穿了就是一句話：**在我的船上沒有手下，只有夥伴。**

跳脫上對下的臣屬關係，用夥伴關係拉近彼此的距離，一同向夢想衝刺。

「使命感」是指魯夫以**和平海賊**自居，因此草帽海賊團所到之處，解救許多小鎮、村莊、甚至國家，脫離壞海賊的掌控。

一邊航海冒險，一邊打飛壞海賊，愛好和平的使命感讓魯夫成為仁義之師。

冒險越來越深入，風險也越來越大，全世界都在見證魯夫成為海賊王的那一天。

「皇家港」——出海奪寶吧，海盜們！

看著魯夫招募一個個夥伴上船為夢想打拚，讓人熱血沸騰。

現在，你也有機會招募一支海賊團出海尋寶，開創你的海賊事業。桌遊「皇家港」有三大必玩亮點：

第一是**風險控管**。

「皇家港」是一款帶有風險管理元素的競速遊戲。你必須審慎考慮是要**繼續航行**還是**見好就收**，精準判斷局勢，才能在這片大海中稱王。

第二是**船員能力**。

玩家可以支付金幣雇用船員來增加航海優勢，不盡然完全聽任運氣支配。例如，雇用「商人」有助於賺取金幣；船上若有「美女」，之後雇用其他人物便享有折扣。要成為海賊王，勢必得擁有一個可靠的團隊，才能順利開展航海霸業。

第三是**對抗風險**。

玩家可以雇用海賊來增加戰力，不過，要雇用戰力強大的海賊得付出相當的金額。在對抗風險以及爭奪分數中如何權衡？「皇家港」呈現出精采的遊戲性以及策略思考。

桌遊力 UP──只要有風和海，我們就能航行

「皇家港」是一款兼具**風險管理**與**多元角色**的優質桌遊，玩家有各式各樣的策略可以嘗試，有些玩家喜歡招募大量海盜增加戰鬥力；有些玩家喜歡招募商人增加收入；或者

招募殖民者、海賊、船長來打造一支探險隊，也是不錯的選擇。

人生就像是在海上航行一樣，有時憑著勇氣乘風破浪，有時靠著運氣化險為夷。**冒險**必然帶來**風險**，但是**能力**和**毅力**可以讓風險降到最低。

快來玩一場「皇家港」吧！看看誰才是真正稱霸這片大海的強者！

「風險管理」類型
桌遊推薦

入門

印加寶藏、成雙成對、蟲蟲燒烤派對

進階

皇家港、空中之城

各自擁有不同優勢的船員卡牌

桌遊教會我的事——尿尿小童的奇幻旅程

許榮哲

關於桌遊，有一個畫面，令我永生難忘——那是一張老伯的臉。

兩年前，我去高雄路竹圖書館帶民眾玩桌遊，因為開放給所有人報名，所以參加的對象從小學生到六、七十歲的長者都有。

活動結束，「high」了一整天忘了「解放」的我立刻衝進男廁。有一名學員正在小便，是個年約七十的老伯。我對這位學員印象特別深刻，早上報到的時候，他臉上帶著一種苛刻的質疑表情，**我就來看看你們年輕人到底在搞什麼鬼**，明顯與其他學員格格不入，乍看之下，還比較像是來制止孫子打麻將的嚴厲爺爺。

我刻意與老伯間隔一個小便斗，這是我的習慣。

「老師好。」老伯發現我了。

「好。」我點點頭，廁所裡我不習慣太熱情。隨後，我低下頭去解開褲子的拉鍊。

「老師好。」老伯又打了一聲招呼，聲音就在耳邊。

「好好⋯⋯」一抬頭，老伯已經瞬間位移到我隔壁。

不可思議的隔壁，這位老伯是如何在「尿尿ING」的過程中，瞬間移動？

他練過功夫嗎？還是他原本就站在我身旁，我眼花了？我低頭看了一下地板，尋找答案，地上有一條移動的尿痕。

「嗯，好好好⋯⋯」我還在驚嚇中。

「老師，謝謝你。」老伯不會功夫，他只是熱情過了頭。

「老師，真的謝謝你。」老伯又重複了一遍。

「嗯，真的好好好⋯⋯」我語無倫次的跟著重複。

「老師，不瞞你說，我很久、很久、很久沒有這麼開心的笑了。」

那時，「尿尿ING」的我，被這句話強烈感動，我差點學阿姆斯壯跨出一小步，跟他共用一個小便斗，只為了能緊緊抱住他，大聲告訴他：「阿伯，如果你願意，天天都可以跟我一起笑，開懷的笑，用力的笑，笑出全新的人生。」

關於廣告，有一個畫面，令我永生難忘──那是一張小女孩的臉。

一九九七年，賈伯斯重回蘋果電腦，推出一支名為「不同凡想」（Think Different）的廣告。短短一分鐘的廣告裡拼貼了十幾位各個領域的天才⋯愛因斯坦、巴布・狄倫、馬丁・路德・約翰・藍儂、愛迪生、拳王阿里、甘地、瑪莎・葛蘭姆、畢卡索⋯⋯

隨著一個又一個天才的影像出現，背後有個聲音娓娓道來⋯

他們特立獨行，他們惹是生非⋯⋯或許他們是別人眼裡的瘋子，但他們卻是我們眼中的天才，因為只有那些瘋狂到以為自己能夠改變世界的人，才能真正的改變世界。

伴隨著廣告最後一句「只有那些瘋狂到以為自己能夠改變世界的人，才能真正的改變世界」所出現的影像，不是世人所熟悉的天才，而是一位平凡的小女孩。小女孩張開了緊閉的雙眼，彷彿預告下一位不同凡想的天才即將誕生。

隨著《桌遊課》的完成，老伯和小女孩這兩張讓我永生難忘的臉，逐漸交融在一起。類似蘋果電腦不同凡想的廣告，這本書也有一個奇幻旅程的新書廣告。開場的是說故事的人賈伯斯：「世界上最有影響力的人是說故事的人，我要成為下一

個說故事的人。」

不擲骰子的愛因斯坦：「如何改變世界？只要改變你自己。」

區域控制之王諸葛亮：「你為我三顧茅廬，我為你死而後已。」

陣營野鬼川島芳子：「老天爺，我是中國的孤魂，還是日本的野鬼？」

競標天價畢卡索：「請記住這個數字**一億七千九百三十六萬五千**，單位是**美元**。」

擅長**板塊拼放**的大英帝國：「我們體內流著拼圖的血，拼圖就是我們發明的。」

風險管理的兔子：「叫我們第一名，因為狡兔有三窟。」

合作的野雁：「從臺北飛高雄，一年往返一百次，不合作行嗎？」

交易的老鼠：「為什麼叫**老鼠會**，因為有件事只有老鼠會，獅子不會。」

廣告的結尾是尿尿老伯的臉，隨著桌遊的笑聲，他那張質疑的老臉慢慢舒展開來，先是靦腆的笑容，接著是綻放的笑容，最後是開懷的笑容，彷彿班傑明的奇幻旅程——這時站在我身邊的是一個純真的尿尿小童。

「老師，謝謝你，我很久、很久、很久沒有這麼開心的笑了。」

小男孩一說完，我就不爭氣的哭了。

國家圖書館出版品預行編目 (CIP) 資料

桌遊課：原來我玩的不只是桌遊，是人生 / 許榮哲，
歐陽立中著. -- 初版. -- 臺北市：遠流，2016.12
　面； 　公分
　ISBN 978-957-32-7912-9（平裝）

1. 遊戲

995　　　　　　　　　　　　　　　105019438

—

桌遊課：原來我玩的不只是桌遊，是人生

作者／許榮哲、歐陽立中
攝影／Steven

主編／楊郁慧
協力主編／林孜懃
美術設計／三人制創工作室　內頁排版／陳聖真　圖片統籌／翁愛晶
行銷企劃／鍾曼靈
出版一部總編輯暨總監／王明雪

發行人／王榮文
出版發行／遠流出版事業股份有限公司　臺北市南昌路 2 段 81 號 6 樓
電話：(02)2392-6899　傳真：(02)2392-6658 郵撥：0189456-1
著作權顧問／蕭雄淋律師
□ 2016 年 12 月 1 日 初版一刷　　□ 2021 年 4 月 15 日 初版十刷

定價／新台幣 299 元（缺頁或破損的書，請寄回更換）
有著作權‧侵害必究 Printed in Taiwan
ISBN 978-957-32-7912-9
遠流博識網 http://www.ylib.com　E-mail:ylib@ylib.com
遠流粉絲團 https://www.facebook.com/ylibfans